Vies – Sauvages

屏東保育類野生動物收容中心的日常與無常

作者　吉米・伯納多 Jimmy Beunardeau、郭佳雯 Megan Kuo
攝影　吉米・伯納多 Jimmy Beunardeau

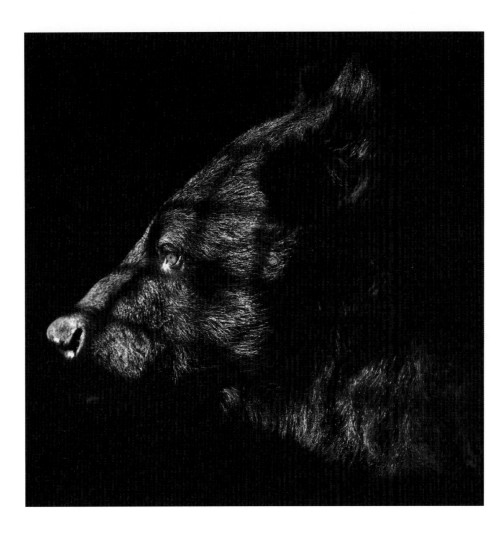

獻給動物們。是你們放下一切，總以無限的仁慈原諒我們。

人類終究得面對你們的雙眼，那是你們的靈魂之窗，也是人們得以照見自己虛榮心的那面鏡子，更是深不可測的智慧及同理心的泉源。

你生而自由——你是生命。

Aux animaux, qui malgré tout, nous pardonnent toujours dans leur extrême bonté.

C'est à vos yeux que nous devrons faire face, fenêtres de vos âmes, miroir de nos vanités, et puits insondables de sagesse et d'empathie.

Vous êtes sauvages - vous êtes la vie.

目次

推 | 薦 | 序

讓野生動物因人類更加美好吧！

2016 年一位自稱吉米（Jimmy Beunardeau）的專業攝影師寫了一封電子郵件給我，希望能夠運用其攝影的專長，協助臺灣黑熊的保育。我有點摸不著頭緒，只委婉簡要的回覆並感謝心意，因為深知捕獲野外黑熊芳蹤並非易事。年底他利用臺法首次簽訂度假打工計畫協議的機會，第一次拜訪臺灣，這也是我倆首次見面的機緣。

因為臺灣黑熊的數量稀少，以及臺灣山區地形崎嶇植被茂密，加上黑熊對人敏感羞怯的習性，我從不敢承諾任何攝影團隊拍攝野外臺灣黑熊的計畫。吉米不僅人生地不熟，而且就算不考量補給的話，哪怕野外長期蹲點都恐難掌握到適當的機會，拍攝到黑熊徜徉山林的自然畫面，我想這應是所有攝影師最想要的傑作才是。由於近日皆無任何捕捉繫放黑熊的計劃，但又實在不想潑他冷水，我遂苦思著如何藉此機緣成全他參與保育的熱情。

吉米很關心野生動物福利的議題，對於他的國家（法國）還有馬戲團，以及上百萬的獵人狩獵野生動物深惡痛絕，但自身行動參與的經驗似乎仍然有限。於是，我邀請他參觀位在我所任教的屏東科技大學保育類野生動物收容中心，並以該中心研究教育組組長的身分邀請他擔任志工，藉此深入瞭解該中心的救援、照養和教育推廣的運作。希望透過他的鏡頭來記錄落難於中心裡動物們的故事，以及人與動物之間的故事，況且他願意將所有攝影作品無償提供中心使用。透過這樣的參與，吉米不僅得以近距離接觸這些落難的野生動物，觀察牠們的行為，也得以結識很多中心的工作人員，瞭解這份工作的價值和意義，而非像一般觀光客般的走馬看花，最後快門一按擷取了瞬間的畫面而已。後來，我方瞭解這樣的參與，對於他日後發願擴大足跡和視角到東南亞等其他國家，關心其他野生動物收容的議題有深遠影響。這本書也在這樣的機緣下無意間完

En tant qu'humains, rendons la vie des animaux sauvages meilleure

En 2016, un photographe (Jimmy Beunardeau) m'a envoyé un email, me demandant si j'aimerais utiliser ses compétences en photographie au service de la conservation des ours noirs à Taïwan. J'étais un peu confuse, alors j'ai répondu poliment et brièvement, en le remerciant pour sa proposition, sachant qu'il n'est pas facile de photographier des ours dans la nature ici. À la fin de l'année, il saisit l'occasion du tout premier permis vacances-travail entre Taïwan et la France pour venir, et c'est là que nous nous sommes rencontrés pour la première fois.

En raison de la rareté des ours à Taïwan, du terrain accidenté et de la densité de la végétation dans les montagnes, ainsi que de leur sensibilité et de leur timidité à l'égard des humains, je n'ai jamais osé m'engager dans un projet visant à photographier un ours taïwanais dans la nature, encore moins à en faire la promesse à quiconque. Non seulement, il ne connaissait pas la région à l'époque, mais même si nous ne tenions pas compte des détails logistiques, il aurait été difficile d'obtenir la bonne occasion de photographier les ours dans leur milieu naturel, ce qui, je pense, est ce que tout photographe voudrait en premier lieu. D'autant plus que je n'avais aucun plan pour capturer et relâcher un ours prochainement, mais je n'ai pas voulu le laisser tomber et j'ai réfléchi à la manière dont je pourrais saisir cette occasion pour satisfaire sa passion pour la conservation.

Jimmy était très préoccupé par les questions de sauvegarde des animaux sauvages et de bien-être animal et abhorrait le fait que son pays ait toujours des cirques et un million de chasseurs. Par ailleurs, il semblait n'avoir qu'une expérience limitée sur le terrain, alors je l'ai tout d'abord invité à visiter le refuge pour animaux sauvages de l'Université des Sciences et Technologies de Pingtung, où j'enseigne, puis en tant que bénévole dans l'unité de recherche et d'éducation que je dirigeais, afin qu'il acquière une compréhension plus profonde des opérations de sauvetage, de soins, d'éducation et le fonctionnement du refuge. À travers son travail photographique, il pourrait ainsi rendre compte des histoires de ces animaux sauvages déchus ainsi que des relations entre les humains et les animaux, d'autant

成了，期待這個美好的因緣，可以感動更多的人，並付諸行動支持保育。

　　若要深刻認識臺灣的美，或瞭解野生動物保育的意涵，我認為一定要親身走進臺灣的森林，也是野生動物真正的棲身之所。因此，該年 12 月，我邀請吉米一起上山調查，這也是他第一次進入臺灣的山區。此行目的為大雪山地區的東卯溪森林，是為了尋找大雪山山區一捕捉繫放母熊脫落的人造衛星發報器。我們透過導航座標系統，穿梭於沒有人跡路徑的密林裡，時而過溪，時而攀岩走壁，經常得手腳並用地爬上爬下。我走在前頭開路，看得出僅穿著球鞋的吉米的震驚，他沿路滑得不可開交，直說這是猴子走的路。對他而言，這樣的調查行程應該有些不可思議。但我們也在小山陵上頭就看見黑熊壓摺芒草而成的「熊窩」，以及母熊和小熊爬山時於黃麻留下的深刻爪痕，這證明了我沒有騙他。最後發現掉落地面的目標物，綠色頸圈（追蹤器）。我希望第一次造訪有熊的森林讓他瞭解，

保育最終的目標其實就是保護這片供養眾多緊密攸關生命網、形塑生態功能的森林棲地。

　　我沒有預想到吉米的爆發力是如此不可思議，他顯然應該也把臺灣當作第二個家了，因為在我下筆的此時，他最近剛在臺北完成中文課程後返回法國，如今正在醞釀第六次返臺。這期間他不僅在臺參與《WILD-LIFE》攝影雙聯展（2017 年），期盼以「動物的凝視」喚醒人們的同理。他也在巴黎的擺攤活動上，義賣野生動物攝影作品，募得 1041.50 歐元（臺幣約 36,000 元），並全數捐給臺灣黑熊保育協會。同時，在法國雜誌上，透過攝影和行腳介紹臺灣野生動物（包括南安小熊和「熊麻雞」）與風土民情的故事。除了臺灣之外，他還走訪寮國、越南等地，記錄當地野生動物（如大象）的救傷收容狀況，並發表文章。除此之外，吉米還有一系列計畫要拍攝和記錄的野生動物故事之未來行程，足見其企圖心和行動力。

plus qu'il était d'accord pour fournir ses photographies à titre gracieux au refuge pour contribuer à sa communication. À travers cette participation, Jimmy a non-seulement pu s'approcher des animaux en détresse et observer leurs comportements, mais il a également pu rencontrer de nombreux membres du personnel du refuge et comprendre la valeur et le sens de leur travail, se différenciant ainsi des touristes qui ne font que capturer des instantanés superficiels et sans suite. Plus tard, j'ai compris que ce projet avait eu un impact profond sur son désir futur d'étendre son empreinte et sa perspective à d'autres pays d'Asie du Sud-est et à d'autres sanctuaires de vie sauvage. C'est ainsi que ce livre a pu voir le jour, et j'espère que cette belle expérience pourra toucher encore plus de personnes, afin qu'à leur tour, ils s'investissent dans la conservation de la faune.

Pour appréhender la beauté de Taïwan, et ce qu'est la conservation de la faune ici, je pense qu'il est important de se rendre personnellement dans les forêts de Taïwan, le véritable habitat de la faune. En décembre de cette année-là, j'ai donc invité Jimmy à se joindre à moi pour une expédition de recherche, qui fut sa première expérience dans les montagnes de Taïwan. Le but de ce voyage était de rechercher un émetteur satellite perdu qui avait été utilisé pour tracer une mère ourse capturée dans la forêt de la rivière Dongmao, dans les montagnes de Daxué. Nous avons traversé des ruisseaux, grimpé et descendu des parois rocheuses, souvent à quatre pattes, en se repérant grâce à un système de coordonnées de navigation à travers une forêt dense sans aucun sentier humain. J'ai marché devant pour dégager le chemin, et j'ai pu voir le choc de Jimmy, qui portait des baskets, glissant sur les terrains escarpés, disant que c'était un chemin pour les macaques. Pour lui, cela a dû être une expédition de recherche un peu folle. Mais nous avons trouvé le "nid" de l'ours noir fait de plantes herbacées au sommet d'une colline et les profondes marques de griffes laissées par la mère et les oursons qui grimpent aux troncs, ce qui prouvait que je ne lui avais pas menti. Puis finalement, j'ai trouvé notre objectif, un collier GPS vert qui était tombé au sol, perdu par l'ourse. J'espère que sa première visite dans une forêt avec des ours lui a fait prendre conscience que le but ultime de la conservation est de protéger un habitat forestier qui soutient un réseau de vie très dense et façonne sa fonction écologique.

這本書是吉米記錄臺灣印象的第一本攝影專輯，也是在收容中心柵欄內野生動物的真實故事。透過吉米的視角，以及資深照養員（佳雯）的心路歷程，娓娓道出生活在臺灣的野生動物、人與動物互動關係的真誠和美好，以及愁苦和困境。這是一本我期待已久的書，我更特別感謝吉米，讓我看到一個小小的起心動念可以透過行動而產生如此漣漪般的影響力，本身就具足啟發性。我也期盼我們每一個人都可以成為那樣的一顆保育種子，讓世界因我們的努力而更美好。

Mei-Hsiu Hwang
國立屏東科技大學
野生動物保育研究所教授暨臺灣黑熊保育協會理事長

2021.7.27

Je dois dire que je ne m'attendais pas à un investissement aussi incroyable de la part de Jimmy, qui doit apparemment considérer Taïwan comme sa seconde patrie, puisqu'à l'heure où j'écris, il est récemment rentré en France après avoir terminé un cycle de cours de mandarin à Taipei, et qu'il prévoit maintenant de retourner à Taïwan pour la sixième fois. Entre-temps, il ne s'est pas contenté de venir à Taïwan pour la double exposition de photographies WILD-LIFE (2017), espérant éveiller l'empathie des gens à travers le "regard animal". Il a également vendu ses photographies d'animaux sauvages sur un stand de l'association AVES à Paris, ce qui lui a permis de récolter 1041.50 € (environ 36,000 dollars taïwanais), qu'il a intégralement reversés à l'association pour la conservation des ours de Taïwan. Il a ensuite publié des reportages dans la presse française pour présenter la faune de Taïwan (notamment l'ours noir et particulièrement l'histoire de "Buni"), ainsi que la culture de ses habitants. Outre Taïwan, il s'est également rendu au Laos et au Vietnam pour documenter le sauvetage et la conservation d'animaux sauvages tels que les éléphants par exemple, et a publié des articles à ce sujet. Jimmy a également d'autres projets futurs pour photographier et documenter des histoires de vie sauvage, ce qui témoigne de son véritable engagement.

Ce livre est le premier de Jimmy, qui documente son regard sur Taïwan et les histoires des animaux sauvages qui se trouvent au refuge. À travers son point de vue et l'histoire sincère d'une soigneuse chevronnée (Megan Kuo), ce livre raconte l'histoire de ces animaux vivant à Taïwan, la sincérité et la beauté des interactions entre l'humain et l'animal, ainsi que les souffrances et les difficultés rencontrées. C'est un livre que j'attendais avec impatience, et je suis particulièrement reconnaissante envers Jimmy de m'avoir montré comment une petite pensée peut avoir un tel effet d'entraînement par l'action, ce qui est une source d'inspiration en soi. En espérant que chacun d'entre nous puisse être ce genre de graine de conservation et faire du monde un endroit meilleur grâce à ses efforts.

Mei-Hsiu Hwang

Professeure à l'Institut de conservation de la faune, Université nationale des sciences et technologies de Pingtung et Présidente de l'Association de conservation des ours de Taïwan.

2021.7.27

在牠們身上看見人性的善與惡

炎炎夏日，屏東的溫度終年暖和，夏天往往來到三十五點六度的高溫，再配上獨有的午後雷陣雨，下過雨的午後都像電鍋蒸饅頭一樣，又濕又熱。在這片又濕又熱的「屏科大森林」中，有一座全臺獨有的「野生動物收容中心」，裡面住著紅毛猩猩、馬來熊、長臂猿、彪、各種陸龜、各種珍奇異獸，印入眼簾的綠樹紅花，再配上濕濕黏黏的空氣，讓人彷彿置身某個熱帶地區，耳邊不時傳來「吱吱吱」的獼猴叫、「嗚～～～嗚～～～嗚～～～～～～～～～」的長臂猿鳴，轉頭可見大冠鷲正在練飛，走一走就可以去看看那隻落難的小黑熊是否達到野放的評估標準了。

這種難得一見的場景，是我們工作的日常，每天照顧這些暫時或永久的居民，也從牠們的故事看到許多人性的善惡，像中心內最受人矚目的彪──阿彪就是一例。牠僅

僅是為了滿足人類觀賞的私慾而被「創造」出來的動物，是由獅子與老虎交配所生出的後代；因為先天地理環境的阻隔使得這兩個物種在自然環境下不可能進行交配，但在人類圈養的環境中刻意地使其繁衍後代，生出來的個體不僅先天骨骼發育異常，時常出現畸形的案例，而且在體重不斷增加下，導致阿彪行走困難，骨骼扭曲造成疼痛不能給予太多食物，過重的體重則又加劇了骨骼的疼痛，使其終生只能活在人類圈養的環境裡，之於生態沒有任何實質上的幫助，對於保育教育也有諸多負面的影響。阿彪用牠痛苦的一生來提醒世人，這個殘忍的事情不斷在世界上發生。其實不只阿彪，中心內很多動物的背後都在述說著一段殘忍的故事，走私盜獵、非法飼養、虐待、陷阱、槍傷等等，幸運的還可以回到野外，不幸的只能終生與我們這些保育員為伍，以中心為家。

Voir en eux le bon et le mauvais de la nature humaine

L'été est brûlant. D'ailleurs, la température à Pingtung est chaude toute l'année. En été, on atteint toujours la barre fatidique des 35.6°C. Après la pluie orageuse d'après-midi, on se sent comme des beignets dans un cuiseur à vapeur : chauds et humides. Dans cette "Université-forêt", humide et chaude, se trouve un refuge pour animaux sauvages unique en son genre à Taïwan, où vivent des orangs-outans, des ours malais, des gibbons, un ligre, des tortues et d'autres animaux exotiques. Les arbres verts à fleurs rouges associés à l'air humide et collant vous font ressentir que vous êtes à coup sûr dans une région tropicale. On y entend de temps en temps le cri des gibbons "Hou…Hou…Hou…" et celui des macaques "Hin…Hin… Hin…". En tournant la tête, on peut voir les grands serpentaires bacha qui s'entraînent à voler et un peu plus loin, aller vérifier si le petit ours en détresse est prêt à regagner la nature.

Ce spectacle rare fait partie de notre travail quotidien, car nous nous occupons de ces résidents temporaires et permanents, et nous voyons le bon et le mauvais de la nature humaine dans leurs histoires. Comme celle d'Abiao, l'animal le plus célèbre du refuge. Il est la progéniture issue de l'accouplement forcé d'un lion et d'une tigresse, qui ne pourraient pas se rencontrer dans la nature car ils sont séparés géographiquement. Un pure produit de l'avidité humaine, donc, créé pour satisfaire le voyeurisme de l'homme. En captivité chez les humains, tout est possible, surtout le pire, comme les mutations à la naissance et les déformations osseuses d'Abiao. Son poids excessif exacerbe ses douleurs osseuses alors il ne peut pas se nourrir convenablement. Condamné à survivre en captivité pour le reste de sa vie, sa survie ne présente aucun avantage sur le plan écologique et a au contraire de nombreux effets négatifs sur la conservation et l'éducation. Cependant, à travers sa vie douloureuse, Abiao rappelle au monde que cette cruauté est une constante dans le monde des humains. En fait, ce n'est pas seulement Abiao, mais aussi de nombreux animaux du refuge qui ont une histoire pleine de cruauté derrière eux : braconnage, élevage illégal, mauvais traitements, pièges, blessures par balles, etc. S'ils ont de la chance, ils

我在收容中心擔任獸醫師一職，面對中心內長久的居民，永遠保持一個態度：我不求牠們活下去，只求牠們在有生之年能夠不帶任何痛苦，所以安樂死成為我在醫療時一個很重要的選項。野生動物不該被人圈養，無論你給牠多富足的生活，都比不上在野外自由地奔跑、飛翔。很多人說如果無法再回到野外的動物，我們把牠養起來不就好了嗎？但我想沒有多少人曾親眼看過野生動物在長期圈養下那種喪志的眼神、那種面對人類的驚恐、那種「放過我吧」的表情，有很多動物甚至最後是以拒食的方式終結自己的生命。但有很多動物在幼年的時候就被走私販賣到臺灣來，人類成為牠們唯一認識的物種，回到野外對牠們來說是有難度的，這時我們就必須負起飼養的責任，思考怎樣的飼養方式對牠最好，如果到了無法飼養的那一天，讓牠安心的離世也會是選項之一。在中心工作，可以同時是快樂跟痛苦的，快樂的是你能夠為這些美麗的動物服務，痛苦的是你知道牠們是不快樂的。

PTRC（屏東保育類野生動物收容中心）是一個真實的存在，所有人都應該去走一遭，或是透過 Jimmy 的介紹，瞭解同樣生在這片土地的我們還能夠做些什麼；不僅僅只是為了彌補錯誤，更是為了對生命負責，是我們對利用這片土地的回饋。

綦孟柔
前屏東保育類野生動物收容中心獸醫暨
WildOne 野灣野生動物保育協會理事長

pourront retourner dans la nature, mais les malchanceux, eux, sont coincés avec nous pour le reste de leurs jours et le refuge devient leur foyer.

Je travaille comme vétérinaire dans un refuge et j'ai toujours eu la même attitude envers ses résidents permanents : je ne leur souhaite pas de survivre, mais juste que leur temps de vie soit le moins douloureux possible. L'euthanasie est donc devenue une option importante dans ma pratique médicale. Les animaux sauvages ne devraient pas être gardés en captivité. Quelle que soit la richesse du cadre de vie que vous leur offrez, elle est moins bonne que la liberté de courir et de voler dans la nature. Beaucoup de gens disent que si nous ne pouvons pas renvoyer un animal à l'état sauvage, nous devrions simplement le garder en captivité, mais je ne pense pas que beaucoup de gens aient réellement jamais plongé leur regard dans celui d'un animal sauvage lorsqu'il est captif depuis longtemps, c'est un regard teinté de peur lorsqu'il croise le visage humain, un regard qui semble dire "laissez-moi partir", ou savent la façon dont de nombreux animaux mettent fin à leur vie en refusant de se nourrir. Mais il y a toujours de nombreux jeunes animaux qui sont régulièrement introduits en contrebande à Taïwan, puis revendus. L'humain devient la seule espèce qu'ils connaissent. Il est alors difficile pour eux de retourner à l'état sauvage et nous devons prendre la responsabilité de les nourrir et réfléchir à la meilleure façon de les élever, et si le jour vient où ils ne peuvent plus être maintenus en vie, les laisser mourir en paix est l'une des options. Travailler au centre peut être à la fois joyeux et douloureux. Joyeux, parce que vous avez l'occasion de servir ces magnifiques animaux, et douloureux, parce que vous savez qu'ils ne sont pas heureux.

Le PTRC (Pingtung Rescue Center for wild endangered animals) est un endroit bien concret que tout le monde devrait visiter, ou bien, grâce à l'introduction de Jimmy, faire prendre conscience de ce que nous pouvons faire d'autre avec la terre sur laquelle nous sommes nés ; pas seulement pour faire amende honorable, mais pour prendre la responsabilité des vies qu'elle abrite et rendre à cette terre ce qu'elle nous a donné.

Meng Jou Chi

Ancienne vétérinaire du "PTRC" et créatrice du refuge "Wild-One".

以鏡頭持續為動物投入關心及相挺

與 Jimmy 相識是在 2017 年初，緣起於黃美秀教授的一個訊息：「有個攝影展計畫想找挺挺合作，不知是否有興趣？可否電話聊聊？」

那是 2017 年的 1 月 6 日晚間，在與美秀老師通過電話也看了老師提供 Jimmy 所拍攝的幾張作品後，我的想法是：這個策展我幫定了！

兩天之後我發訊息給 Jimmy，在彼此簡短向對方自我介紹後，我們很快地就找到了共同點，那就是：我們都試著以自己的能力，去投入到我們最在乎的——動物！這個相通點促成了後續《WILD-LIFE》展覽的合作，同時也是我們友誼的基石。

六個月後，Jimmy 為屏科大保育類野生動物收容中心所拍攝的作品，與另一位臺灣長駐荷蘭進行創作的藝術家羅晟文作品，以《白熊計劃 ×WILD-LIFE》聯展方式，為當年的挺挺動物生活節揭開序幕。在臺中市完成兩個月的首展後，直到 2019 年底的三年期間，Jimmy 此系列的作品，巡迴展出的足跡從臺北到屏東，展出地點從國立圖書館、獨立咖啡廳、戶政事務所、市立文化中心、民間社區的藝術館等等，任何有機會讓我們去分享、有機會去讓更多國人接觸到野生動物保育的地點／單位，我們都樂於進行合作。

Jimmy 所拍攝的野生動物作品，之所以讓我願意義無反顧地投入大量時間將展覽執行出來，並承擔起展覽活動所需經費的籌措，一來是被 Jimmy 所拍攝的作品深深打

Continuer à prendre soin des animaux et à les soutenir à travers l'objectif

J'ai rencontré Jimmy au début de l'année 2017, après avoir reçu un message de la professeure Hwang Mei-Hsiu : "J'ai un projet d'exposition de photos sur lequel j'aimerais travailler avec votre fondation, seriez-vous intéressée ?".

C'était le soir du 6 janvier 2017, et après avoir parlé à Mme Hwang au téléphone et regardé quelques travaux de Jimmy, je me suis dit : "Bien sûr que je vais aider à organiser cette exposition ! ".

Deux jours plus tard, j'ai envoyé un message à Jimmy et, après une brève conversation, nous avons rapidement trouvé un terrain d'entente, car nous essayions tous deux d'utiliser nos compétences pour nous consacrer à ce qui nous tenait à coeur : les animaux ! Ce terrain d'entente a conduit à l'exposition WILD-LIFE qui a suivi et a été la pierre angulaire de notre amitié.

Six mois plus tard, les oeuvres de Jimmy réalisées au refuge de Pingtung, ainsi que celles d'un autre artiste taïwanais installé aux Pays-Bas, Šeng Wen Lo, ont été présentées dans le cadre d'une exposition conjointe, "The White Bear Project x WILD-LIFE", pour donner le coup d'envoi du festival "Go Supporting for Animals" de cette année-là. Après une exposition inaugurale de deux mois à Taichung, les oeuvres de Jimmy voyageront finalement de Taipei à Pingtung sur une période de trois ans, jusqu'à la fin de 2019, et seront exposées dans des lieux aussi divers que des bibliothèques nationales, des cafés, des mairies, des centres culturels municipaux, des galeries d'art de quartier, etc. Nous étions et sommes toujours heureux de travailler avec tout lieu/entité qui nous offre la possibilité de partager et de faire connaître la conservation de la faune sauvage à un public plus large.

Si les photographies de Jimmy m'ont incitées à consacrer beaucoup de temps à la réalisation de l'exposition et à en assurer

動，二來也是因我認為，如果一位來自法國的旅人，都願意用如此大的熱情及努力來幫助臺灣推廣野生動物保育，那麼身為臺灣人的我，有什麼好遲疑的呢？

除攝影能力之外，Jimmy 的行動力也是讓我非常折服的。Jimmy 對於推動法國應全面禁止馬戲團利用野生動物進行表演不遺餘力！還記得在 2017 年時，他努力爭取到去跟所住城市的市長當面進行遊說倡議，雖然當時沒有達到他期望的結果，從他寫給我的訊息中也感覺得到他的失望，但是當時的努力必然累積起改變所需要的力量。就在 2021 年 9 月法國的環境部長終於正式公布，法國政府決議將逐步禁止國內的馬戲團再使用野生動物表演。

而現在 Jimmy 的作品集結成冊出書了，又是另一個成就達成，身為 Jimmy 的夥伴與好友，真的是為他開心也與有榮焉。但是我知道出書對 Jimmy 更深刻的意義與期待

是，藉由這一本書的出版，能夠讓他的作品有機會去觸及到更多人，以此引領更多人展開他們對這些美麗動物的關心以及相挺。這才是 Jimmy 追求與在乎的！

Jimmy，謝謝你為動物所做的一切，也謝謝你如此支持臺灣、做臺灣的好朋友！

劉偉蘋 Georny
挺挺動物應援團創辦人

le financement, c'est bien parce que j'ai été profondément émue par les photographies de Jimmy et que je me suis dit que si un voyageur français était prêt à mettre autant de passion et d'efforts pour aider à promouvoir la conservation de la faune sauvage à Taïwan, alors comment pourrais-je, moi, Taïwanaise, hésiter une seule seconde à l'aider dans cette magnifique démarche ?

Outre ses talents de photographe, j'ai également été impressionnée par la capacité d'action de Jimmy, qui s'est engagé localement pour l'interdiction totale de l'utilisation d'animaux sauvages dans les cirques en France. Je me souviens qu'en 2017, il s'était battu avec acharnement pour faire pression sur le maire de la ville où il vivait, et bien qu'il n'ait pas obtenu les résultats qu'il espérait, et je pouvais sentir sa déception dans les messages qu'il m'adressait, ses efforts ont inévitablement apporté leur pierre à l'édifice du changement. En septembre 2020, la ministre française de l'Environnement a finalement annoncé que le gouvernement avait décidé d'interdire progressivement l'utilisation d'animaux sauvages dans les cirques et delphinariums.

Maintenant que son superbe travail a été publié dans un livre, c'est encore un autre aboutissement personnel, et en tant que collaboratrice et amie proche de Jimmy, je suis vraiment heureuse et fière de lui. Par ailleurs, je sais que de la publication de ce livre émanent une attente et un sens plus profonds pour lui, qui sont de donner à ses photographies la possibilité de toucher davantage de personnes afin de contribuer à faire prendre conscience de l'importance de la sauvegarde des animaux sauvages. C'est là le sens réel de ce livre pour Jimmy !

Bravo, Jimmy ! Merci pour ce que tu fais pour les animaux et merci d'être un si bon ami de Taïwan !

Georny Liu
Fondatrice de l'association "Let's Go Supporting for Animals".

前言

2017 年初，我第一次探訪了屏東保育類野生動物收容中心，從那年的 2 月開始，即便我離開了收容中心，但一部分的我，彷彿一直被困在收容中心的一個籠子之中。這一切始於探訪收容中心的前一年，我讀了一篇黃美秀教授的文章，其中報導了臺灣黑熊遇到捕獸夾而斷掌的訊息，那些被割斷的爪子，一塊塊的血肉，從臺灣的山林中被硬生生截去，也奪走月熊自由野生的靈魂。

於是我從法國寫了一封信給她，天真地詢問我能做點什麼，好在她的這場戰役中投入一點棉薄之力……。幾個月後，我第一次抵達臺灣，在我幾經堅持之下，黃美秀教授終於理解我是認真的想盡一份力；我們在臺北的一家咖啡廳碰了面，在她要前往《國家地理雜誌》進行一場演講之前，就是在那個時候，她建議我去「屏東保育類野生動物收容中心」看看，作為初次實際深入感受野生動物的開端，她建議我去看看那些在臺灣被盜獵、發生意外以及遭遇非法交易的動物們在收容中心裡的情況。那是我們友誼的開端，也由此開始了我們之間的長期合作。爾後當我提及本書的出版計畫時，她爽快地答應了要為本書寫序。對於她在名為「福爾摩莎」的這片土地上，為自由及野生的靈魂所做的所有奉獻，我由衷地感謝她。

任何人選擇投入所謂的「動物權利、動物福利」工作時，就必須準備好面對艱難的事、必須準備好正視照出我們身為人類的缺陷和平庸的那面鏡子。屏東保育類野生動物收容中心是集中體現人類貪婪遺留後果的所在地。說到底，根本不可能準備好面對，即便我竭盡所能地保持健康的心理建設來面對眼前的景象，我的雙眼仍然無法抑止地

texte: Jimmy Beunardeau

Préface

J'ai découvert pour la première fois le refuge de Pingtung au début de l'année 2017. Depuis ce jour de février, je peux dire qu'une partie de moi est restée emprisonnée dans l'une de ses cages. Tout a commencé lorsqu'une année auparavant, j'avais vu une publication de Mei-Hsiu Hwang, faisant état des conséquences directes des pièges à colliers dans lesquels se prennent parfois les ours. Des pattes coupées. Des morceaux de chair amputés aux montagnes de Taïwan, qui priveront l'Ours Lune de sa liberté d'âme sauvage.

Je lui écrivais alors pour lui demander naïvement comment est-ce que je pourrais l'aider, humblement, dans son combat... Je suis arrivé à Taïwan quelques mois plus tard pour la première fois, et face à mon insistance, Mei-Hsiu a compris que ma motivation était réelle. Nous nous sommes rencontrés dans un café à Taipei juste avant qu'elle donne une conférence pour la National Geographic. C'est à ce moment-là qu'elle m'a proposé d'aller découvrir le « Pingtung rescue center for wild endangered animals », comme une première immersion pour voir ce qui arrive aux animaux sauvages victimes du braconnage, des accidents et du trafic à Taïwan. Ainsi est née une profonde amitié, et le début d'une longue collaboration. Elle a accepté d'écrire une préface à ce livre, elle qui voue sa vie aux âmes libres et sauvages de Formose, et je l'en remercie du fond du coeur.

Lorsque l'on choisit d'engager une partie de son travail dans « la cause animale », on doit se préparer à voir des choses dures. On doit être prêt à se mettre face au miroir de nos faiblesses et de notre médiocrité. Le refuge de Pingtung est un concentré des conséquences de la cupidité humaine. Finalement, on n'est jamais prêt et si j'essaie toujours tant bien que mal de garder une distance mentale salutaire, mes yeux n'ont pas pu s'empêcher de laisser couler le poids de la culpabilité. Coupable de quoi, au juste ? Après tout, je n'ai rien fait moi, pour que ces animaux soient prisonniers. Coupable de faire partie de cette

滴下了愧疚的淚水。究竟是對什麼感到愧疚呢？畢竟，我並沒有做任何事來囚禁這些動物。我想，我是為自己身為這群自稱優越，卻在生活周遭不斷散播混亂及苦難的物種的一分子而感到愧疚吧。我思考著，人類究竟在哪方面比較優越呢？極力觀察下，只能在自身之外所處的自然環境裡找到智慧，我在樹木的緩慢以及鳥類的靈敏輕巧中看見智慧、在每一個物種所屬棲地裡的和諧生活中看到、在所有的自然交流中見著智慧……我想智慧是存在於平衡之中的，是如此脆弱卻又如此堅韌。

一想到這些便足以讓我對自己所屬的物種失去信任，幸好還有在這個收容中心，以及在世界上所有其他收容中心裡奉獻、謙遜且充滿勇氣的工作者們，才讓我不致於對人類絕望。

這群人總是在陰影之中工作著，就像我曾於法國養老院裡長期記錄工作著的護理人員們，是他們讓我重新對人類產生了信心。當另一群人持續藉由破壞來累積虛妄的財富時，是這一群人付出他們所有的力氣去治癒他人身體和心靈的傷疤，換取那少得可憐的薪資。這正是為了重建平衡，而這個世界就是如此的運作著。身處這兩個極端之間的人們，都在試圖尋找自己的位置。

弔詭的是，看著這些在收容中心裡被保護，卻也被剝奪生命自由的動物們，我的靈魂反而被療癒了。這些動物們極度的仁慈、寬恕和同理，在我身上留下了永遠的深刻印記。收容中心裡的這隻獅虎（彪），明明是人類虛榮心的產物，也是一個彷彿科幻小說《科學怪人》裡用屍體拼湊製造出的人造人生物。為何牠還能如此溫柔地對待我們這個物種？這些被迫與牠們的家人和棲地分離，且被截肢斷掌的獼猴和黑熊，牠們又是如何仍能信任著人類？

espèce auto-proclamée supérieure, qui sème chaos et souffrance autour d'elle. Mais supérieure en quoi ? L'intelligence, c'est tout autour de moi que je la guette, dans la lenteur des arbres et la dextérité des oiseaux. Dans la capacité de chacun à vivre en harmonie avec son biotope, dans les échanges. L'intelligence est dans les équilibres, si fragiles et résilients.

Il y avait là de quoi perdre foi en ma propre espèce, mais c'était sans compter sur le dévouement, l'humilité et le courage des femmes et des hommes qui travaillent dans ce refuge et dans les autres.

Ceux-là, dans l'ombre, comme les soignants que j'ai pu rencontrer lors d'un long travail documentaire dans les maisons de retraite en France, m'ont redonné foi en l'être humain. Pendant que certains détruisent pour amasser des richesses illusoires, d'autres donnent toute leur énergie pour panser les blessures des âmes et des corps pour des salaires de misère. Rétablir les équilibres. Ainsi va le monde. Et entre ces deux extrêmes, chacun tente de trouver sa place.

Au premier abord, ce sont ces animaux, privés de leur liberté vitale pour être protégés, qui paradoxalement ont pansé mon âme. C'est leur extrême bonté dans le pardon et l'empathie qui m'a profondément marquée, pour toujours. Comment ce ligre, véritable créature de Frankenstein arrivée sur Terre par la vanité humaine, pouvait encore avoir de la tendresse pour notre espèce ? Comment ces macaques et ses ours amputés, séparés des leurs et de leurs terres, pouvaient-ils encore donner leur confiance à l'être humain ?

Après avoir plongé votre regard dans celui d'un orang-outang privé de sa liberté, déprimé à en vomir le soir, qui a troqué son tempérament naturel si doux et sage pour une violence intérieure sans rempart... après avoir sondé le fond de son âme... vous n'êtes plus jamais le même. Ce choc, je l'ai vécu au plus profond de moi et alors que j'étais là, démuni face à tant de douleur, avec la simple et illusoire idée de vouloir aider avec la seule chose que je sais faire : des images.

C'est ainsi qu'est né le projet " Vies - Sauvages ", initialement

一旦你深深地凝視過被剝奪自由的猩猩的那雙眼睛，見過牠因情緒低落而在許多夜晚裡嘔吐，知道牠已把溫和乖巧的自然心性，轉換成了毫無邊界的內在暴力……。一旦你探究過牠的靈魂深處，你將永遠不再是同一個人。面對如此排山倒海的苦痛，我的內心深受衝擊卻無能為力，只能懷抱著簡單而虛幻的想法，用我唯一會做的事——攝影——試圖幫上一點忙。

這即是《Vies - Sauvages》（最初名為"WILD-LIFE"）計畫的誕生。庇護所、收容中心是連結自由和生命之間的中繼站。在最好的情況下，這裡是野生動物們回歸大地之母前的一段修復之路，但更多時候，它是一座用善意築起的監獄。

透過這個計畫，我想把尊嚴還給這些被剝奪原有榮光、受制環境無法發揮天性本能的野生動物們，牠們的雙眼彷彿吶喊似的透出那自由、同理和高貴的靈魂。我希望這些照片是絢麗的，以向這些落難女王和國王的美貌致敬；它們同時也是苦痛的、原始的，不去掩蓋肖像背後的那些悲慘命運。寫這本書時，我希望借助當時在屏東保育類野生動物中心裡全心投入照養員工作的郭佳雯（Megan Kuo），藉由她在收容中心的親身經驗來講述每一隻動物背後的故事。而她也的確將自己的靈魂注入在筆下的每一個文字中，以向這些年來每天都在相處接觸的個體致敬。為此，我熱切地感謝她的熱心。

現在，你也已經身處在籠子裡了，準備以你的雙眼凝視著我們受傷的兄弟姐妹。讓我們開始這場相遇吧。

intitule WILD - LIFE. Le refuge est un trait d'union entre la liberté sauvage et la vie. Dans le meilleur des cas, une étape de réparation avant un retour à la mère nature, le plus souvent une prison pavée de bonnes intentions.

J'ai voulu à travers ce projet rendre leur majesté à ces animaux sauvages spoliés de leur honneur, contraints dans leur instinct, dont les yeux crient toute la soif de liberté, d'empathie et de noblesse d'âme dont ils sont faits. J'ai voulu ces photographies esthétiques pour rendre hommage à la beauté de tous ces rois et reines déchus, et dures, crues, pour ne pas occulter le destin tragique qui se cache derrière le portrait de chaque individu. J'ai souhaité pour la réalisation de ce livre, que Megan Kuo, qui était alors une soigneuse passionnée au refuge de Pingtung, raconte l'histoire de chaque animal à travers son propre vécu. Elle a mis de son âme dans chacun de ses textes pour rendre hommage à ces individus qu'elle a côtoyés quotidiennement pendant plusieurs années et je l'en remercie chaleureusement.

Vous voilà maintenant dans la cage, prêts à plonger vos yeux dans ceux de nos frères et soeurs blessés. La rencontre peut commencer.

凝視牠們靈魂深處

Plonger au fin fond de leurs âmes avec nos yeux

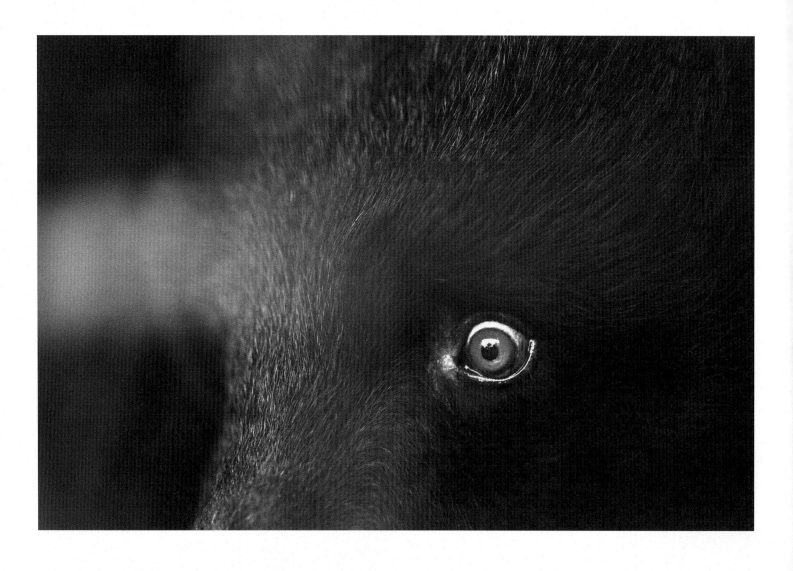

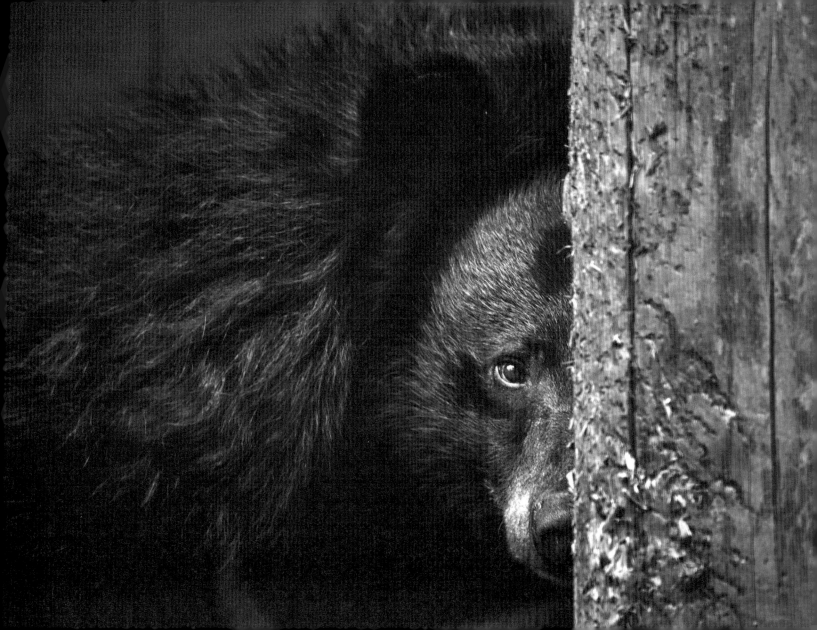

文字：郭佳雯

祖母

2016 年 11 月 4 日的晚上，我接到保育類野生動物收容中心的電話：屏東一隻私人照養的黑熊倒地不起，需要收容中心的員工前去支援。可是當時的我人在臺北，所以一直用手機遠端關心整件事的進度。牠是一隻超過三十歲的老母熊，名叫乖乖，生過許多隻小熊，牠的孩子們目前分散在三座動物園；牠的主人以賣滷味為業，常常拿賣不完的滷味以及煮湯頭的大骨給這些熊吃。聽當時到現場的同事描述他們在進入籠舍後，驚見地上有許多便利商店的熱狗麵包，還有滿地的狗飼料。

造成乖乖倒地不起的原因應該是心臟病。長期以來的高油高醣飲食，加上年紀大了，讓牠的健康狀況亮起紅燈。經過獸醫一連串的檢查後，我們決定幫乖乖減肥，這可得從改變飲食做起，好在牠並不挑食，蔬菜水果都吃，這讓

我鬆了一口氣；但是由於牠無法起身，所以我必須將蔬果切成小塊，拿鑷子一口一口餵牠，每餵一餐需要花上一個小時，一天要吃四餐，最後一餐是晚上十點。每天晚上我都帶著頭燈，在黑漆漆的籠舍裡，看著乖乖用史上最慢的速度吃飯。

後來乖乖漸漸可以坐起身來，也可以緩步移動，我們將牠移到一個比較大的籠舍，還特意為牠打造了平緩的階梯，但是牠大部分的時間都還是坐著，曬著屏東的冬陽，望著籠舍欄杆外的景象，就這麼動也不動，度過每一天。

幾個月後，我要將牠送去臺北動物園，出發前，團隊先帶乖乖回到牠的老家，我們要將牠所生的另外兩隻黑熊一併帶走。臨別時，原本照顧乖乖的老奶奶哭得特別傷心，

texte: Megan Kuo

L'aïeule

Dans la soirée du 4 novembre 2016, j'ai reçu un appel du refuge m'informant qu'une ourse noire détenue par une vieille femme comme animal de compagnie, avait perdu connaissance à Pingtung et avait besoin du secours des vétérinaires et soigneurs du refuge. J'étais à Taipei lorsque c'est arrivé, alors j'ai suivi tout le processus par téléphone, à distance. C'était une très vieille femelle appelée "Guaï-Guaï" (que l'on pourrait traduire par "Bonne-bonne" dans le sens de "Bonne fille"), qui avait plus de 30 ans et qui avait donné naissance à de nombreux petits disséminés dans 3 zoos différents. Mes collègues m'ont raconté que lorsqu'ils sont entrés dans la cage, ils ont été choqués de voir que le sol était jonché de nombreux pains à hot-dogs venant du supermarché, ainsi que de la nourriture pour chiens. En plus de cela, la femme qui gardait l'ourse vendait des plats cuisinés sur les marchés, et nourrissait les ours avec les invendus.

La vieille ourse a très probablement fait une crise cardiaque. Ayant subi pendant de nombreuses années un régime alimentaire riche en huiles et en sucre, son corps âgé lui avait envoyé une alerte. Après un examen complet de la vétérinaire, nous avons commencé à la mettre au régime. Heureusement, elle n'était pas difficile et mangeait des fruits et légumes, ce qui m'a soulagée. Comme elle ne pouvait rester que dans une position couchée, je devais couper sa nourriture en tout petits morceaux et la nourrir avec une pince à épiler, ce qui me prenait au moins une heure à chaque repas. Elle prenait 4 repas par jour, le dernier à 22h. Chaque nuit, avec ma lampe frontale, je l'ai regardée manger le plus lentement du monde dans l'obscurité de sa cage.

Après qu'elle ait pu progressivement se tenir assise et bouger très lentement, nous l'avons installée dans une plus grande cage. Nous lui avons construit un escalier avec une faible pente pour qu'elle puisse aller et venir, mais elle passait toute

不斷地叫著牠的名字，我在一旁聽著也覺得一陣鼻酸；然而這一天的行動別具意義，這三隻黑熊搬家，為臺灣私人養殖黑熊正式畫下了句點。

約莫六個月後，我接到臺北動物園的電話，乖乖死亡了。牠是臺灣圈養野生動物紀錄中，產下最多子代的黑熊，我真心覺得，曾經照顧過牠是我的榮幸。

la journée assise sous le soleil d'hiver de Pingtung, à regarder la vue à l'extérieur de sa cage, totalement immobile.

Quelques mois plus tard, nous avons dû l'envoyer au zoo de Taipei, qui a plus de moyens pour s'en occuper. Avant notre départ, l'équipe l'a ramenée dans son village natal, car nous devions récupérer deux autres ours qu'elle avait mis au monde. Avant de partir, la grand-mère qui s'occupait d'elle et de ses petits a beaucoup pleuré et appelait le nom de la vieille ourse sans s'arrêter. Je suis restée à l'écart, submergée par une profonde tristesse. Ce jour là fut particulièrement important car avec le déménagement des 3 derniers ours noirs, il a marqué la fin de l'élevage d'ours par des personnes privées à Taïwan.

6 mois plus tard, j'ai reçu un appel du zoo de Taipei m'informant que l'ourse était morte et qu'il s'agissait de l'individu ayant donné naissance au plus grand nombre de petits dans les registres de captivité de Taïwan. Au plus profond de mon coeur, je savais qu'avoir pris soin d'elle fut un grand honneur.

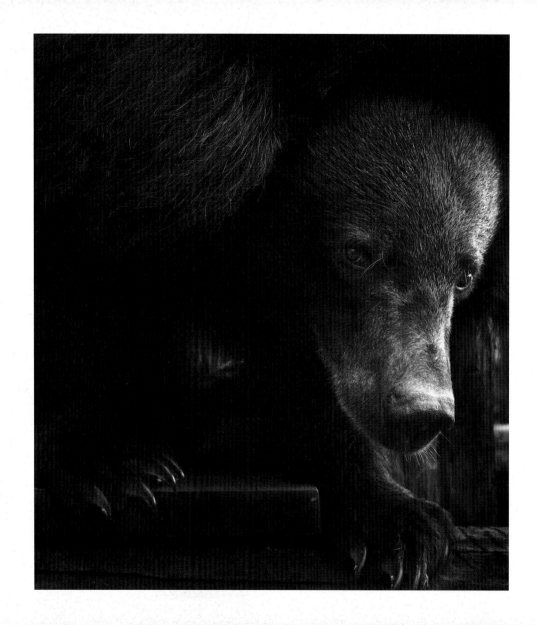

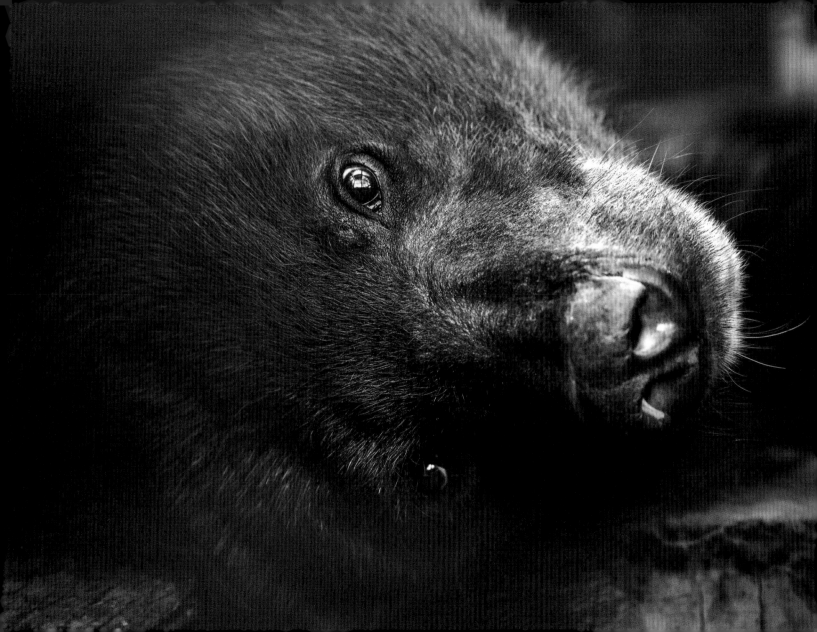

文字：吉米・伯納多

福爾摩莎山林中的靈魂

我想我和臺灣黑熊有著某種命運的牽引（緣分），因為在 2016 年，幾乎是臺灣黑熊領著我第一次來到了臺灣。當時的我正想去發現新的國度、新的地方。正當我在做一些關於臺灣的研究時，在 YouTube 上看到了一段影片，講述著一名女性和她原住民朋友的旅程，他們為了拯救臺灣黑熊，奉獻了自己的一生。而我從小到大心目中的英雄，或者說是女英雄們，一直都是偉大的自然資源保護者，例如：珍古德（Jane Goodall）、黛安・佛西（Dian Fossey）或碧露蒂・高蒂卡絲（Birute Galdikas）等人。

出於好奇，我決定在 Facebook 上對這名女性寄出好友邀請，後來她分享了一張斷掌、殘缺不全的熊掌照片。這讓我決定寫信給她，告訴她我即將要去臺灣，並希望能夠提供幫助——儘管我只知道怎麼拍照。幾個月後，我們在臺北碰了面，接下來的故事就寫在本書的其他篇章裡了。

臺灣黑熊是臺灣的靈魂，由於牠們的稀有和害羞性格，對多數人來說，牠們依舊是神祕且不為人知的；這幾年來，牠們被國際自然保護聯盟（IUCN）列入「瀕危物種」，主要原因是棲息地正逐漸消失。此外牠們仍然面臨盜獵或被誤捕的威脅，來到收容中心的黑熊，多半是因為腳掌被陷阱箍住，即便被發現，截肢通常是唯一的解方，能回到野外的個體少之又少。幸運的是，有一些人每天都在為改善現況而奮鬥著，尤其是由綽號「黑熊媽媽」的黃美秀博士所帶領的臺灣黑熊保育協會（TBBCA）。

texte: Jimmy Beunardeau

L'esprit des montagnes de Formose

Je pense avoir un destin partagé (à Taïwan, on appelle cela "Yuan", " 緣 ") avec l'ours noir de Taïwan, car c'est en partie lui qui m'a fait venir ici pour la première fois en 2016... J'étais à un moment de ma vie où je désirais partir à la découverte d'un nouveau territoire, et alors que je faisais des recherches à propos de Taïwan, dont je ne connaissais pas grand-chose à l'époque, je tombais sur une vidéo sur youtube, montrant le parcours d'une femme et son ami natif (aborigène), qui vouaient leur vie à la sauvegarde de l'ours de Formose... Mes héros, ou plutôt mes héroïnes, ont toujours été les grandes conservationnistes, comme Jane Goodall, Dian Fossey ou Biruté Galdikas par exemple.

Intrigué, je décidais d'ajouter cette femme sur Facebook. Plus tard, elle partagea une photographie de pattes d'ours mutilées, amputées... je décidai alors de lui écrire en lui disant que je partais pour Taïwan et désirais l'aider, même si tout ce que je sais faire, ce sont des images... nous nous rencontrerons quelques mois plus tard à Taipei... la suite de l'histoire est dans les photographies de ce livre.

L'Ours noir de Formose est l'âme de Taïwan. Toujours peu connu, car il est rare et très farouche, il est classé parmi les espèces menacées de l'UICN depuis plusieurs années, notamment en raison de la diminution de son habitat. Il est encore braconné et la plupart de ceux qui sont recueillis au refuge ont été blessés (souvent amputés) par des pièges et ne peuvent que très rarement retrouver la vie sauvage. Heureusement, des personnes se battent chaque jour pour faire avancer les mentalités et améliorer la situation, c'est notamment le cas de la « Taïwan Black Bear Conservation Association » dirigée par Pr. Mei-Hsiu Hwang, surnommée la « Maman des ours ».

臺灣黑熊和臺灣雲豹是生理上和象徵意義上，這塊島嶼上最強大的兩種哺乳類動物，然而牠們的命運卻截然不同。如今，臺灣雲豹已經完全滅絕了，而臺灣黑熊卻仍然存在，不幸的是，牠們的生存正受到危害。根據屏東科技大學野生動物保育研究所的研究指出，臺灣黑熊之所以能夠生存下來，是由於臺灣原住民的傳統神話和禁忌。布農族稱臺灣黑熊為 "aguman" 或 "duman"，意即「魔鬼」；如果布農族獵人的陷阱不小心困住了黑熊，他必須在山上建一塊墓地，在那裡焚燒黑熊的屍體。之後獵人必須獨自留守在墓地附近，直到小米收成後才能回到部落，如此才能贖他的罪。在太魯閣族（太魯閣原住民）的傳說中，黑熊是森林中令人尊敬的森林之王，牠胸前的白色標記代表月亮。太魯閣族認為，獵殺黑熊必定會引起家庭的災難；一般來說，獵殺野豬的人會被視為英雄，而獵殺黑熊的人則被視為懦夫。

除了這些千年的信仰之外，雲豹的靈魂盤旋在臺灣的山林間，使每個人都逐漸意識到，如果我們現在不保護臺灣黑熊，後代子孫就只能透過照片或被困在籠子裡的個體來認識牠們，而被困在鐵籠裡的生命不過是野生動物的影子。

截至目前為止，我只見過籠舍裡的臺灣黑熊，當然，我的夢想是有朝一日能在自然環境中觀察牠們。不過，一次與臺灣黑熊的相遇，早已改變了我與牠們的關係，那就是南安小熊 Buni，牠被臺灣黑熊保育協會救援，並進行野化訓練，然後再次釋放回山林之中，我非常幸運地能夠觀察牠好幾天。透過牠的故事，讓許多臺灣人還有我，都能夠意識到臺灣黑熊確實是臺灣山林的靈魂。這種動物，強大到足以稱霸山林中，而在築巢時又能展現無限的溫柔，這使我著迷，也使牠成為臺灣人夢想的動物。無法否認，臺灣黑熊是非常有魅力的動物，牠們擁有著孤獨的靈魂，

L'Ours noir et la Panthère nébuleuse de Taïwan sont les deux mammifères les plus puissants de l'île, physiquement et symboliquement. Cependant, leur destin est totalement différent. La panthère nébuleuse est aujourd'hui éteinte, alors que l'ours lui est encore présent. Malheureusement, sa survie est compromise. Selon les recherches entreprises par l'Institut de la conservation de la faune à l'Université des Sciences et Technologies de Pingtung, le fait que l'ours arrive à survivre est en bonne partie dû aux mythes et aux tabous traditionnels des aborigènes taïwanais. Les Bununs appellent cet ours « Aguman » ou « Duman », ce qui signifie le « Diable ». Par exemple, si le piège d'un chasseur Bunun emprisonne accidentellement un ours, il doit construire une sépulture dans les montagnes et brûler le corps de l'ours à cet endroit. Il doit alors rester seul près de la sépulture jusqu'au moment des récoltes afin d'expier son pêché. Dans les légendes Truku (peuple natif de Taroko), les ours noirs sont les rois respectueux de la forêt dont la marque blanche sur la poitrine représente la Lune. Le peuple Truku croit que tuer un ours provoque inévitablement des catastrophes familiales. De manière générale, les chasseurs de sangliers sont respectés comme des héros, alors que les chasseurs d'ours sont considérés comme des lâches.

Au-delà de ces croyances millénaires, le fantôme de la panthère nébuleuse plane sur les montagnes de Taïwan, et tout le monde a conscience aujourd'hui que si l'on ne protège pas l'ours dès maintenant, les futures générations ne connaîtront de l'ours que des photographies ou des spécimens en cage qui ne seront que l'ombre de leur âme.

L'ours-Lune de Taïwan, je l'ai rencontré uniquement en captivité jusqu'à présent et je rêve bien sûr d'un jour pouvoir l'observer dans son milieu naturel. Mais une rencontre a d'ores et déjà bouleversé mon rapport à cet animal... celle de la petite Buni, secourue, ré-ensauvagée puis relâchée par l'association de sauvegarde des ours de Taïwan et que j'ai pu observer de manière privilégiée pendant plusieurs jours. À travers son histoire, beaucoup de Taïwanais ont pu se rendre compte que l'ours noir est bien l'âme des montagnes de

我由衷地希望臺灣黑熊靈魂的迴聲能在玉山的懸崖峭壁之間，持續徘徊千年……。

參考資料：manimalworld，https://www.manimalworld.net/；臺灣黑熊保育協會，https://www.taiwanbear.org.tw

leur pays. Cet animal à la fois assez puissant pour régner en maître dans les montagnes et capable d'une infinie douceur lorsqu'il s'agit de confectionner son nid, me fascine et n'a pas fini de faire rêver les Taïwanais. L'ours noir de Formose est indéniablement un animal très charismatique à l'âme solitaire dont l'écho, je l'espère, raisonnera encore pour des millénaires entre les falaises de la montagne de Jade...

Sources externes : manimalworld, https://www.manimalworld.net/; Taiwan black bear conservation association, https://www.taiwanbear.org.tw

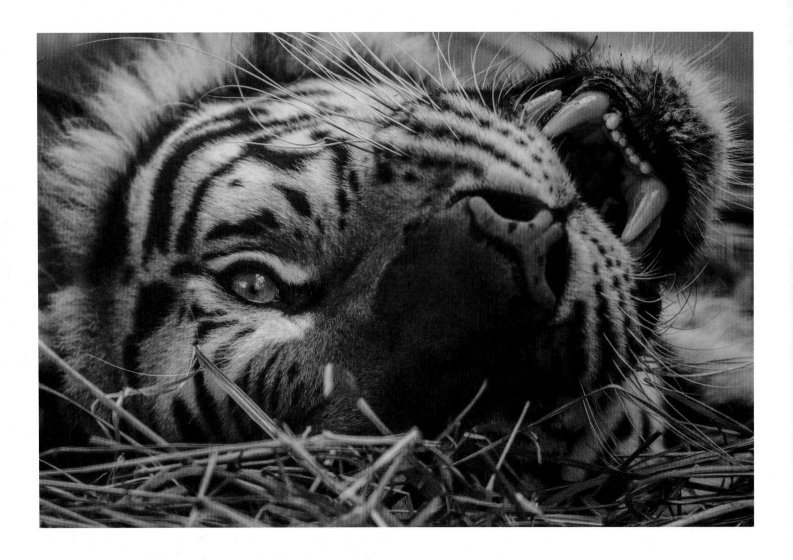

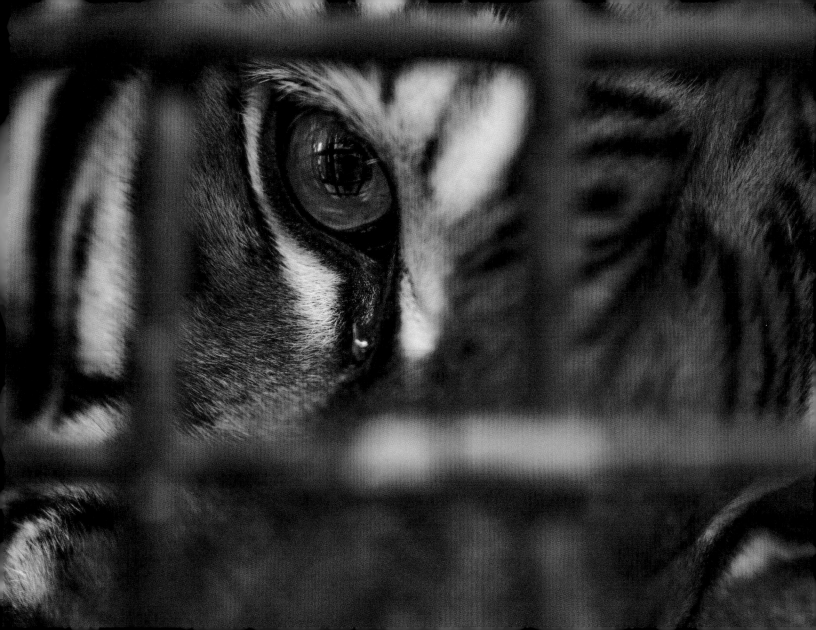

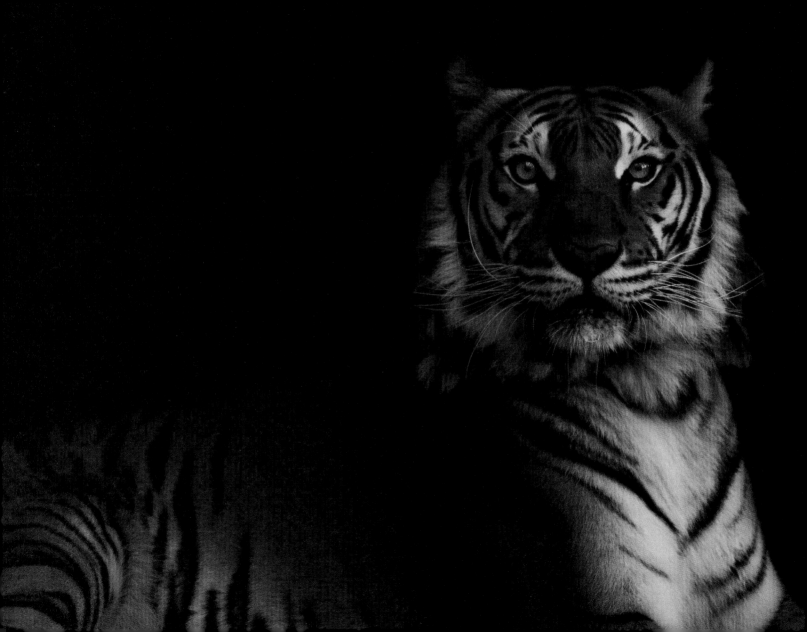

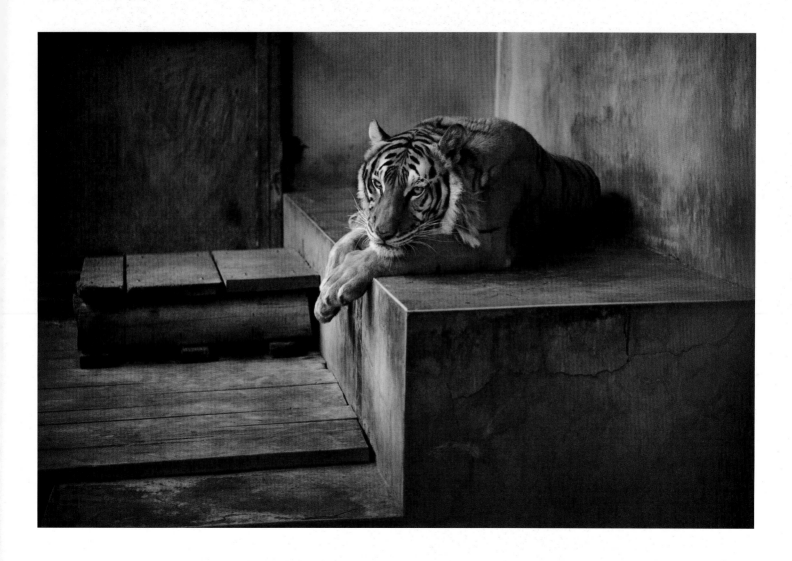

文字：郭佳雯

你到底經歷了什麼？

我記得某幾隻動物進入收容中心的第一天，有些動物受傷，有些幼獸失怙，有的則是遭到遺棄，不管是什麼原因來到收容中心，第一眼總是讓人心疼。

動物來到收容中心之後，照養員就像父母第一眼看到自己的孩子一般，總會在心裡提起筆墨、幫這孩子落款。替動物取名字是件蠻有趣的事，我們會依照個體的來源地、特徵、個性、行為、社會地位，甚至是動物送進來當天的節日或節氣來為動物命名：馬來熊「泰雅」來自泰雅渡假村；「無爪」是一隻被去爪的馬來熊；「被子」是一隻臺灣獼猴，牠在麻醉甦醒的過程中，自己拉麻布袋蓋在身上保暖；「元宵」在元宵節前夕來到收容中心，是一隻全身癱軟無法自行移動的臺灣獼猴。

我們也會將動物取名為卡通人物、有名的運動員，甚至是飲料、食物，生活中的大小事物無一不是取名字的素材，漫畫《航海王》裡的魯夫、娜美，知名足球員席丹、貝克漢（沒有冒犯的意思），還有綠茶、拉麵等等。另外也有一些名字是照養員隨意取的，像是○○三、嚇一跳等等，畢竟收容中心有超過一千隻動物，光是獼猴就有三百隻，要讓牠們每隻都有名字並不容易，但是照養員厲害的地方就在於，一旦幫那隻動物取了名字之後，我們就會認得牠了。

第一次見到跳跳是在十多年前，我記得牠來到收容中心的那一天，牠的大鐵籠從天空吊掛下來，那華麗登場的樣子跟籠內瘦弱的牠，有著相當大的反差；牠的後腳不能伸直，有點像卡通《小熊維尼》裡跳跳虎站直的模樣，從此之後牠就叫做「跳跳」。跳跳是從馬戲團來的，而同個馬戲團的另外兩隻老虎被送到壽山動物園，那兩隻老虎相

texte: Megan Kuo

Qu'as-tu vécu ?

Je me souviens du premier jour où certains animaux sont arrivés au centre, quelques-uns étaient blessés, d'autres orphelins, d'autres encore abandonnés, quelle que soit la raison de leur arrivée, la première vision est toujours déchirante.

Lorsqu'un animal arrive au centre, les soigneurs sont comme des parents qui voient leur enfant pour la première fois. Alors ils mettent de l'encre sur le papier et lui donnent un prénom. C'est amusant de nommer les animaux. Nous les nommons en fonction de leur origine, de leurs caractéristiques, de leur personnalité, de leur comportement, de leur statut social et même de la fête ou de la période du calendrier solaire à laquelle ils sont arrivés : l'ours malais "Atayal" venait d'un parc touristique nommé ainsi (c'est aussi le nom d'un groupe aborigène) ; "Pawless" (sans pattes) était quant à lui un ours malais dégriffé ; ou encore Blanky... qui est un diminutif de "blanket", "couverture" en anglais, et fut le patronyme d'un macaque taïwanais qui une fois réveillé de l'anesthésie, a tiré un sac de jute pour se couvrir du froid, et pour finir, « lanterne »,

un macaque taïwanais lui aussi, que l'on a récupéré paralysé, incapable de se déplacer par lui-même lorsqu'il est arrivé la veille du festival des lanternes.

Mais il arrive aussi que le surnom soit basé sur des personnages de dessins animés populaires, des athlètes célèbres, voire de la nourriture, des boissons ou toutes les petites choses du quotidien, qui peuvent servir de matériau pour la dénomination. Il y a par exemple, Luffy, Chopper et Nami (personnages du manga «One Piece»), des athlètes comme Zidane ou Beckham, sans vouloir les offenser... Il y a aussi thé vert et ramen, certains noms n'ont même pas de sens, comme 003, ou encore "Scaredy" et bien d'autres... Après tout, il y a plus de 1 000 animaux dans le centre de sauvetage, dont plus de 300 sont des macaques. Ce n'est pas un travail facile de faire en sorte que chacun d'entre eux ait un nom, mais ce qui est remarquable chez les soigneurs, c'est qu'une fois qu'un nom est donné à l'animal, ils reconnaîssent toujours l'individu.

當溫馴，個性相當親人，但跳跳是一隻相當有個性的老虎，有時候黏人撒嬌，有時候怎麼叫都不理人。

照養員們為了更加瞭解自己所照養的動物，時常透過觀察去臆測動物們進到收容中心之前的生活，所以我們經常思索著跳跳無法正常行走的原因，例如牠在馬戲團的時候，是否被圈養在過小的籠子裡？是否由於生長空間不足而導致骨骼無法正常發育？或是牠當時有沒有受到馬戲團的不當訓練？然而這些答案，我們都不得而知。

大約在跳跳死亡的前幾個月，我站在跳跳的籠舍屋頂上，而牠也抬頭看著我，我們經常這樣玩遊戲跟互動。忽然我看到跳跳排出血紅色的尿液，立刻衝進牠的籠舍內，將牠的尿液採集起來交給獸醫。經過綦孟柔獸醫檢查之後，跳跳被診斷出慢性腎衰竭，牠的食慾跟活動力都慢慢下降，最後照養員跟獸醫團隊都決定要讓牠平靜地離開。

收容中心曾經同時收容大約二十隻老虎，這些老虎都來自於馬戲團，每一隻個體都有一段讓人鼻酸的故事。2018 年 3 月 30 日，我們送走收容中心的最後一隻老虎，我把跳跳的病例跟其他死亡的老虎病例歸檔在一起，看著每一隻老虎的名字，把牠們想過一遍，隨後我關上檔案櫃、熄燈、關上門，也把這些回憶一起關進我心裡。雖然收容中心今後應該不會再有老虎，但是世界上還有許多老虎的悲劇正在上演。

La première fois que j'ai vu Tigrou, c'était il y a plus de 10 ans. Je me souviens du jour où il est arrivé au centre, sa grande cage métallique était suspendue et décendait du ciel et il y avait un grand contraste entre cette superbe entrée en scène et l'animal maigre qui se trouvait à l'intérieur de la cage. Ses pattes arrières étaient courbées, un peu comme Tigrou se tenant debout dans le dessin-animé "Winnie l'ourson", d'où son surnom. Tigrou venait d'un cirque. Deux autres tigres du même cirque avaient déjà été envoyés dans un zoo. Ces deux-là étaient plutôt doux et affectueux avec tout le monde, mais Tigrou avait une sacrée personnalité, parfois il était collant et joueur et parfois il nous ignorait royalement.

Pour qu'en tant que soigneurs, nous puissions mieux comprendre les animaux dont nous nous occupons, nous faisons souvent des suppositions sur leur vie avant qu'ils soient arrivés au refuge, en les observant. Ainsi, nous avons souvent réfléchi aux raisons pour lesquelles Tigrou ne pouvait pas marcher normalement. Par exemple, quand il était dans un cirque : a-t-il été gardé dans une cage trop petite, ses os ne pouvant pas se développer normalement en raison d'un espace de croissance insuffisant ? Ou bien a-t-il été mal-traité par le cirque ? Les réponses bien sûr nous sont inconnues.

Quelques mois avant la mort de Tigrou, je me tenais un jour debout sur le toit de sa cage, et il me regardait en levant la tête, répétant ainsi un jeu d'interactions qui nous était familier. Soudain, je l'ai vu uriner un liquide rouge-sang. Je me suis immédiatement précipitée dans sa cage et j'ai recueilli son urine pour la donner à Meng Jou Chi, la vétérinaire. Après l'examen, elle a diagnostiqué une insuffisance rénale chronique. Son appétit et sa mobilité ont alors lentement diminué, et finalement les soigneurs et l'équipe vétérinaire ont décidé de le laisser partir paisiblement.

A une époque, il y avait environs vingt tigres au sein du refuge, venant tous de tel ou tel cirque, avec chacun une histoire à faire pleurer les plus endurcis. Le 30 mars 2018, le dernier tigre du refuge nous a quittés. J'ai alors classé le dossier de Tigrou avec ceux des autres tigres décédés. J'ai regardé le nom de chacun et j'ai repensé à eux, puis j'ai refermé le classeur, éteint les lumières, fermé la porte et enfermé les souvenirs dans mon coeur. Il n'y a aujourd'hui plus de tigre au refuge, mais il y a encore des tigres aux destins tragiques dans le monde entier.

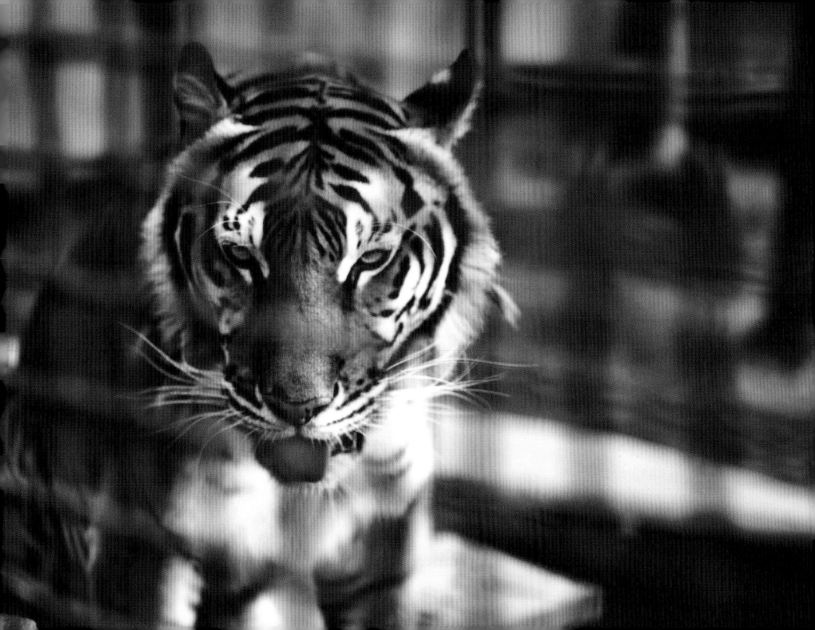

文字：吉米・伯納多

嵌進皮膚之下的鐵欄

老虎，如同許多掠食性動物一樣，是一種被詛咒的動物，因為在好的情況下，牠們被人類視為競爭對手，在壞的情況下，牠們被視為敵人。在最近一次的統計調查中，全球目前僅剩三千八百九十隻野生老虎，也就是說自二十世紀初以來，老虎的整體數量減少了百分之九十五。因此，為了滿足人類在原始恐懼的驅使下對優越感的虛幻索求，人類奴役了野獸，以製造出一種作為娛樂性的傀儡。就是在人類這種完全缺乏謙卑的心態驅使之下，才造就了現今你所見到的這隻「老虎」。牠在精神和身體上都受到了限制，被關在一個很小的籠子裡，導致無法按照自己的本能成長，身體也無法動彈。因此，牠從一隻雄偉的貓科動物，變成了一個癱瘓的囚犯。每當我看著牠，我總想像著籠子的鐵欄桿與牠身上的黑色條紋混合在一起，彷彿牠與牠所唯一認識的環境──鐵籠──已經融為一體。那彷彿是一個血肉之軀和鋼鐵融合而成的生物。

相遇的第一年，也就是 2017 年，當我發現這隻因無法展現活動力而感到沮喪的貓科動物，掙扎著把一隻腳放在另一隻腳前，只為了來拿一塊浸滿橘色藥水的肉塊時，我不禁感到一種深沉的羞愧。羞愧的是，我的國家不像臺灣，仍未禁止馬戲團演出過時的動物表演。當下我在心裡暗自承諾牠，我會盡我所能地終止這件事。雖然這個想法在我心中已蘊釀了很長一段時間了，但在遇上牠後，一切似乎來得正是時候。2018 年，一個馬戲團巡演來到我在法國的家鄉，他們帶著一頭承載著痛苦遭遇的大象，一生都被卡車載著，從一個村莊運到另一個村莊巡演。我決定寫一份聯署請願書，這項行動很成功地引起了注意，之後我會見了市長，試圖說服市長停止接受任何有動物表演的

texte: Jimmy Beunardeau

Les barreaux dans la peau

Le tigre est, comme de nombreux prédateurs, un animal maudit, car considéré par l'Homme comme, dans le meilleur des cas un concurrent, dans le pire, un ennemi. On en dénombre 3,890 au dernier recensement, soit une diminution de la population de 95% depuis le début du XXe siècle, parmi les 5 sous-espèces encore existantes (3 sont déjà éteintes avec certitude, une quatrième sans doute aussi)... Alors pour assouvir son besoin illusoire de supériorité alimenté par des peurs primales, l'Homme a asservi le fauve quitte à en faire un pantin pour son divertissement. De cette absence totale d'humilité est né le tigre que vous voyez. Il fût tellement contraint, mentalement et physiquement, enfermé dans une cage tellement petite qu'il ne pouvait y mouvoir ni son instinct ni son corps, que d'un majestueux félin, il devint un prisonnier infirme. Lorsque je le regardais, j'imaginais les barreaux de sa cage se mêlant à ses rayures... comme s'il ne faisait plus qu'un avec le seul environnement qu'il avait toujours connu ; la cage, comme par mimétisme. Créature de chair et de fer.

La première année, en 2017, lorsque je découvrais ce félin frustré de ne pas pouvoir montrer l'étendue de son énergie, peinant à mettre une patte devant l'autre ne serait-ce que pour venir récupérer un morceau de viande imbibé d'un médicament orange, je ne pouvais m'empêcher de ressentir une honte abyssale. Honte que mon pays, contrairement à Taïwan, n'ait toujours pas interdit ces exhibitions d'un autre temps dans les cirques itinérants. Secrètement, dans ma tête, je lui fis la promesse d'apporter ma pierre à l'édifice... Cette cause me tenait à coeur depuis longtemps, mais sa rencontre est tombée à point nommé. En 2018, un cirque vint s'installer dans mon village natal, avec notamment une éléphante au passé douloureux, trimballée dans des camions de village en village. Je décidais d'écrire une pétition, qui remporta un grand succès, à la suite de laquelle je rencontrais le maire pour le convaincre

馬戲團演出。2021年，在輿論的壓力下，法國政府終於通過了一項法律，就此終止所有馬戲團的動物表演。

「跳跳，沒能及時告訴你這個好消息，你就已經從這個鏽跡斑斑的血肉之軀中解脫了，也帶著你的王者風範掃除了這個已經不合時宜的奴役時代，希望能讓你知道，在我的內心深處，讓馬戲團不再有動物表演，這個行動，有一部分得歸功於你。」

參考資料：世界自然基金會，https://www.worldwildlife.org/

de ne plus accueillir de cirques avec animaux. Cette année, en 2021, sous la pression populaire, le gouvernement de la France a enfin dit stop à ces pratiques indignes en votant une loi pour y mettre fin.

« Tigrou », je n'ai pas eu le temps de te dire la bonne nouvelle que tu t'étais déjà libéré de ce corps de rouille et de sang, emportant avec ton esprit de roi cette époque révolue de l'asservissement, mais sache qu'au fond de moi, c'est un petit peu grâce à toi.

Source externe : World Wildlife Fund, https://www.worldwildlife.org/

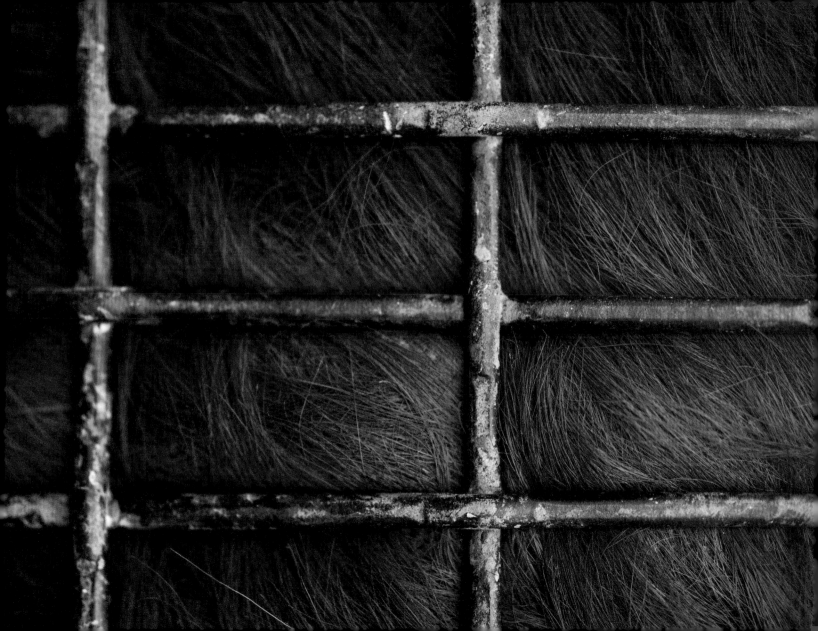

文字：郭佳雯

來自深淵

我一向害怕看紅毛猩猩的雙眼。牠們深沉的眼睛裡有太多絕望與悲哀。牠們太過聰穎，似乎明白自己終將老死在這個狹小的籠舍裡。一旦注視那雙哀戚的大眼太久，牠們的瞳孔會反射出人類利慾薰心的掠奪，然而牠的眼神卻又如此溫柔，眼底藏著寬恕與原諒。每每凝視牠們的雙眼，我的心就像是被吸進情緒的黑洞，覺得人類既愚蠢又渺小。

收容中心的每一隻紅毛猩猩都有一段令人心碎的故事。人類飼養牠們彷彿是想用溫馴取代野性，但是當紅毛猩猩逐漸長大，人類發現自己在野生動物前的渺小，便用棄養來迴避一開始做出的錯誤決定。於是這些美麗的生物就這樣一輩子無法回到雨林中生活。

照顧牠們是這個世界上最有成就感的工作之一。看著牠們從每天躲在陰暗的角落面壁，不斷地用頭敲擊地面，原地轉圈，反覆嘔吐再將嘔吐物吃下肚；直到有一天，這隻個體可以走出籠外，尋找照養員為牠精心準備的食物，推動巨大的水泥管只是為了好玩，累了就躺在水袋床上曬太陽。收容中心的照養員認真地看待每一隻個體心裡的傷口，用時間與耐性來換取每一隻紅毛猩猩在籠舍裡的安適自得。哪怕只有一點點也好，我們一直努力著。

texte: Megan Kuo

Depuis les abysses

J'ai toujours eu peur de regarder dans les yeux des orangs-outans. Leurs regards sont si profonds. Il y a trop de désespoir et de tristesse, leur intelligence est insondable. Ils sont si intelligents qu'ils semblent avoir pleinement conscience qu'ils finiront par mourir dans cette cage exiguë. Lorsque je me plonge trop longtemps dans leurs grands yeux tristes, leurs pupilles reflètent la cupidité prédatrice des humains. Mais ils sont pourtant si doux, le pardon et l'indulgence en émanent, et chaque fois que je m'y replonge, j'ai l'impression que mon coeur est aspiré dans un trou noir d'émotions et les humains me semblent alors si stupides et insignifiants.

Chacun des orang-outans du refuge a une histoire déchirante à raconter. J'ai l'impression que les humains qui les capturent essaient systématiquement de remplacer leur nature sauvage par la docilité. Or, lorsque les orangs-outans grandissent, ces hommes réalisent à quel point ils sont insignifiants par rapport à l'animal sauvage, alors ils les abandonnent pour dissimuler la mauvaise décision qu'ils avaient prise au départ, laissant ces magnifiques créatures incapables de retourner dans leur jungle natale.

S'occuper d'eux est l'un des métiers les plus gratifiants au monde. Les regarder se cacher dans un coin sombre face au mur tous les jours, se taper la tête sur le sol, tourner sur place, vomir d'anxiété puis réingurgiter leur vomi, c'est terrible... Et puis ils finissent par sortir de cet état et viennent chercher la nourriture soigneusement préparée par les soigneurs, ou bien poussent un énorme tube de béton juste pour s'amuser. Quand ils sont fatigués, ils s'allongent sur des lits de cordes pour prendre le soleil. Les soigneurs du centre prennent très au sérieux les blessures y compris psychologiques, de chaque individu et utilisent leur temps et leur patience pour prendre soin de chacun d'entre eux. Le temps donné à chaque orang-outan pour apporter un peu de confort à son environnement, même s'il peut sembler dérisoire, est en fait essentiel et nous y travaillons durement.

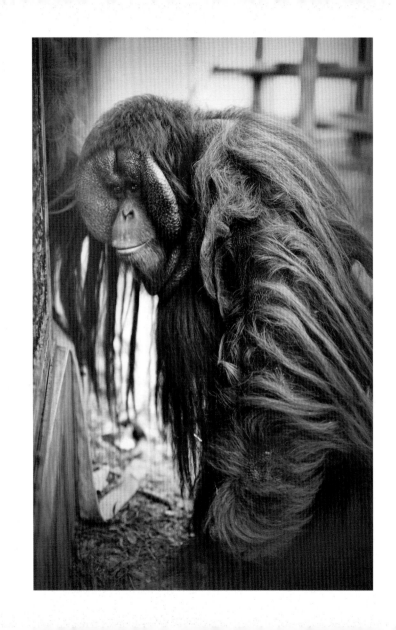

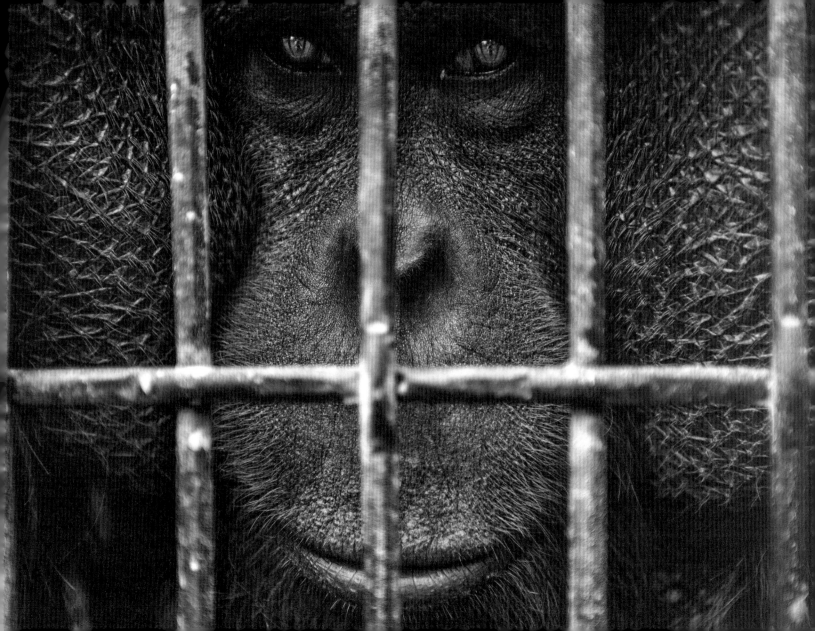

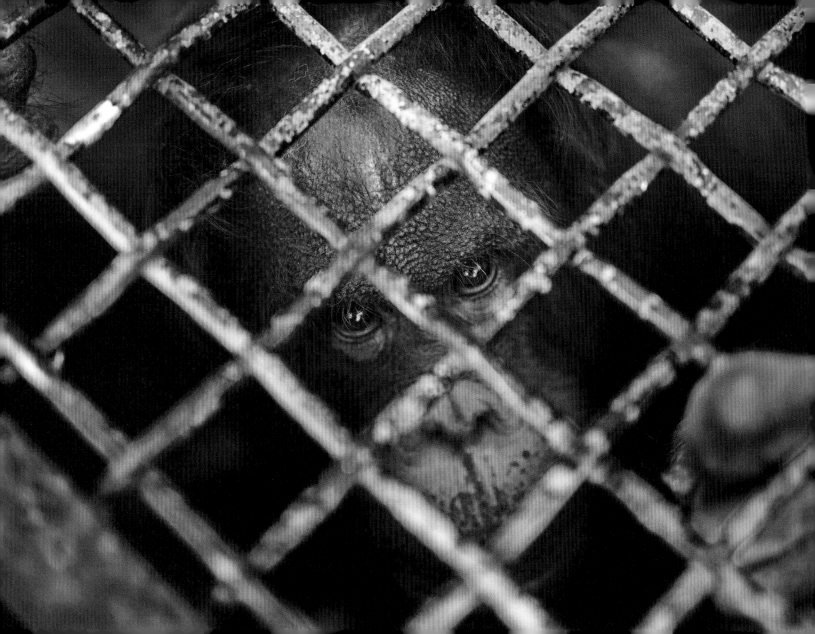

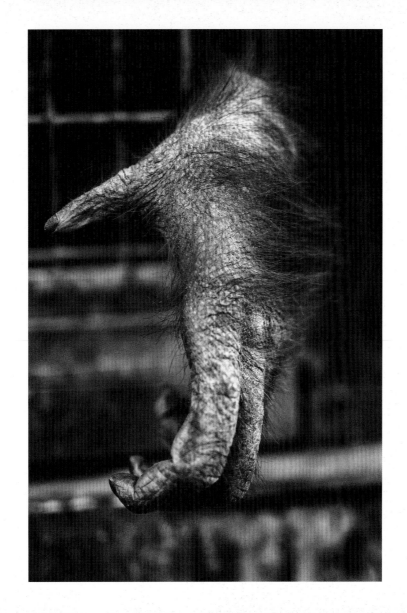

靈魂之窗

透過牠們的雙眼，這個親密的眼神接觸，深深觸碰了我內心深處的愧疚，一種獨特的情緒混雜著深不可測的悲傷。我記得這個大個子，牠積滿了壓力，使牠非常暴躁，我盡可能地不去打擾牠，但有一次我決定在牠耳邊輕聲哼唱，我非常輕柔平靜地哼唱了一首我母親在我小時候為了讓我平靜下來而唱的歌《一首甜蜜的歌》。於是牠平靜了下來，閉上眼睛，張開雙手……。不知道這是不是我自己的投射，但我似乎看到牠在微笑……。總之，在那樣的時刻裡，我感受到了牠的平靜和快樂。這個經驗讓我留下了深刻的印象。

屏東保育類野生動物收容中心的猩猩全部來自印尼婆羅洲。由於當地非法伐木、販運，特別是棕櫚油的開採，導致牠們生存的棲息地減少，造成牠們瀕臨絕種。紅毛猩猩是極其敏感和聰明的動物，需要遼闊的空間，不能夠忍受禁錮。不幸的是，要將牠們送回馬來西亞或印尼是極度複雜且費用高昂的，因此，牠們只能像被判了終生監禁般，過著宛如囚犯的生活。我從牠們的眼裡看見苦楚，感受到牠們深不可測的悲傷，我看到牠們因為焦慮而嘔吐著，用著宛如七個人的力量般敲打著困住牠們的鐵欄桿。在與這些紅毛猩猩相處，看過牠們的眼睛裡只有絕望後，你一定會變得不同。請試著想像把一個孩子關在牢籠裡好幾年，你也會得到同樣的結果。因為，這是完全不人道的。

蘇門答臘地區的紅毛猩猩可能在未來十年內滅絕，婆羅洲的紅毛猩猩也會在不久的將來步其後塵。人類為了種植紙漿用樹與生產棕櫚油，使牠們的棲息地面臨濫伐和土地開墾（做法通常是放火焚燒），正以驚人的速度消失當

Les fenêtres de l'âme

L'impression de me plonger au fond de ma culpabilité intime au travers de leurs yeux. Une tristesse insondable, une émotion unique... Je me souviens de ce gros mâle, il était stressé et cela le rendait très violent. J'essayais de ne pas être intrusif avec eux, mais une fois, j'ai décidé de lui fredonner à l'oreille, très doucement et calmement, une chanson que me chantait ma mère pour me calmer quand j'étais petit : « Une chanson douce »... Il s'est alors apaisé, a fermé les yeux et ouvert ses mains. Je ne sais pas si c'est une projection de ma part ou non mais il me semble l'avoir vu sourire. Quoiqu'il en soit, je l'ai senti apaisé et heureux à ce moment précis et cela m'a profondément marqué.

Les orangs-outans présents au refuge proviennent tous de Bornéo et sont issus du trafic illégal des animaux. Cette espèce est menacée d'extinction car leur milieu de vie se réduit avec la déforestation, notamment due à l'exploitation de l'huile de palme. Ce sont des animaux extrêmement sensibles et intelligents, qui ont besoin de très grands espaces et supportent mal l'enfermement. Malheureusement, les renvoyer en Malaisie ou en Indonésie par avion coûte extrêmement cher. Ils sont donc condamnés a une vie de prisonniers. J'ai vu la détresse dans leurs yeux, j'ai ressenti leur insondable tristesse, je les ai vu vomir d'anxiété, cogner contre les barreaux avec la force de 7 hommes. On est à jamais différent après avoir côtoyé un Orang-outan dont le regard n'est que désespoir. Enfermez un enfant pendant plusieurs années dans une cage, vous obtiendrez le même résultat. C'est inhumain.

Leur extinction à l'état sauvage est probable dans les dix prochaines années pour les Orangs-outans de Sumatra et peu après pour ceux de Bornéo. Leurs habitats disparaissent à un rythme alarmant en raison de la déforestation et du défrichement des terres, souvent par le feu, pour les plantations de pâte à papier et d'huile de palme, les forêts restantes étant dégradées par la sécheresse. Le braconnage des bébés est également une menace pour notre frère des bois. Les mères sont

中；而剩餘的森林則因乾旱而退化。盜獵者偷捕幼猩猩也是對這些我們在雨林裡的兄弟姐妹們的一項威脅，母猩猩經常為了保護牠們的孩子而遭到殺害，而後幼猩猩被作為寵物在黑市上販售。偷渡的紅毛猩猩就是這樣在臺灣邊境遭到攔檢，最後被送到屏東的收容中心。

在馬來語和印尼語中，"Orang"有「人」的意思，而"Utan"來自"Hutan"，意思是「森林」。因此，"Orangutan"字面意思是「森林裡的人類」或「森林之人」。

可別犯了見樹不見林的謬誤。棕櫚油不僅存在於"Nutella"（巧克力榛果醬）裡，它在我們的生活中簡直無所不在，甚至在我們的香皂中也有。因此在購買商品之前閱讀商標上的成分，並把殺害我們同伴的商品放到一旁不買，這是讓正面臨災難性命運的「森林之人」，能夠懷抱一絲希望的解決方案，也唯有如此才能讓自由和野生的大猩猩雙眼中持續閃耀著生命的火花。

參考資料：The Orangutan Project, https://www.theorangutanproject.org/

souvent tuées pour leurs bébés, qui sont ensuite vendus sur le marché noir comme animaux de compagnie. C'est comme cela que des orangs-outans sont interceptés à la frontière taïwanaise et se retrouvent au refuge de Pingtung.

En malais et en indonésien, « Orang » signifie « Personne » et « Utan » est dérivé de « Hutan », qui signifie « forêt ». Ainsi, « Orang-outan » signifie littéralement « personne de la forêt », ou encore « Homme des bois ».

Ne nous méprenons pas en pointant l'arbre qui cache la forêt. L'huile de palme n'est pas présente uniquement dans le Nutella. Elle est absolument partout, même dans nos savons. Lire les étiquettes avant d'acheter et mettre de côté ce qui tue nos semblables, c'est LA solution pour apporter un peu d'espoir au funeste destin de l'homme des bois et que brille encore une étincelle de vie dans les yeux des grands singes libres et sauvages.

Source externe : The Orangutan Project, https://www.theorangutanproject.org/

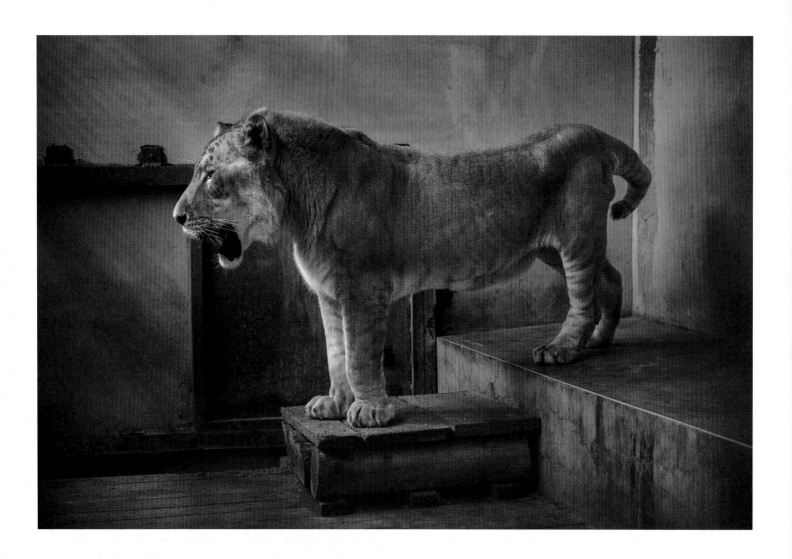

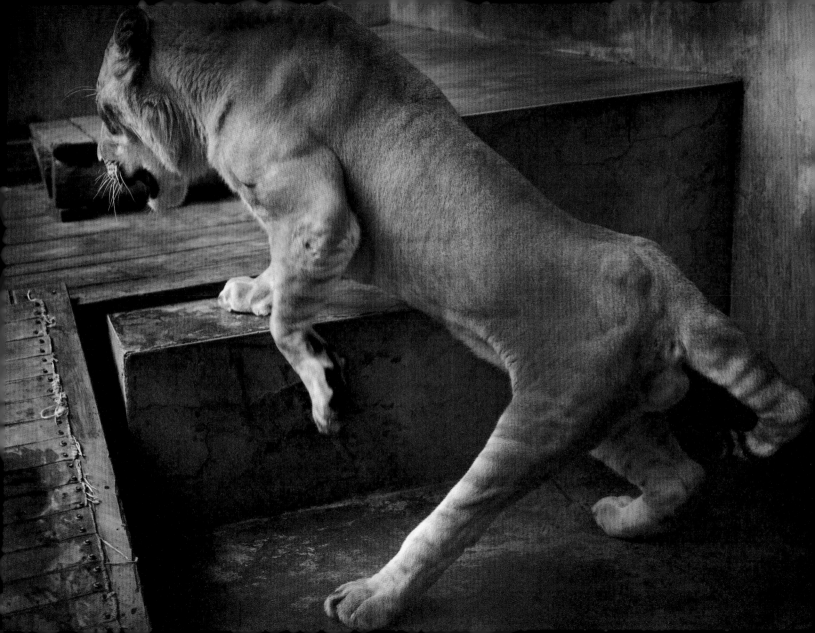

被詛咒的阿彪

「阿彪是公獅與母虎所雜交出來的個體。臺南的私人農場為了私人利益，特意讓獅子跟老虎交配，才在 2010 年生出脊椎變形、左後肢僵直無法正常行走的阿彪，你們看牠多可憐……。」解說員站在籠舍前介紹身後那隻金黃色的龐然大物，遊客們興味盎然地聽著，時不時踮起腳尖，想要更仔細地觀察阿彪的後肢。我常常在想，如果阿彪聽得懂人話，聽到每一位解說員介紹牠都要提及牠的肢體缺陷時，會有什麼想法？也有人說，當初應該直接將阿彪安樂死，免除牠的痛苦，那阿彪自己又是怎麼想的呢？

作為一個照養員，我或許投射了太多自身的情緒與想法。對，我知道阿彪是「生命教育」最好的教材，牠因為人類的貪婪而出生，帶著瘸腿表現出堅忍的意志，再加上照養員悉心呵護，好不容易才將虛弱的阿彪養大。這個故事告訴我們不要去某些場合消費 blah blah……。對，這些我都知道，但是真正「關心」阿彪，真正對阿彪好的決定會是什麼。老實說，我沒有答案。

阿彪是手養長大的個體，從進入收容中心的那一刻起，牠二十四小時都有人看顧，除了餵奶及肉泥之外，陪玩陪睡、按摩也是每天的例行公事，專屬於阿彪的小房間地板上不但鋪有巧拼，以防止牠受傷，填充玩具跟球當然不會少，天氣好的時候，照養員會抱著牠在草地上做日光浴、散步、玩耍，過著跟一般寵物無異的生活。到目前為止一切都很浪漫，照養員感覺起來是大家夢寐以求的工作。直到某個傍晚，阿彪玩性大開，照養員跟牠玩得滿身都是抓傷咬痕，最後那位照養員終於「逃離」阿彪的籠舍來到我的租屋處。我打開門看到他時，還以為他摔車受傷，簡單消毒擦藥後，他一邊吃飯一邊跟我們說著剛剛發生的事，從那天之後，就再也沒有人會直接進入籠舍與阿彪近身互動了。

texte: Megan Kuo

Abiao le maudit

« Le propriétaire d'une ferme privée de Tainan dans le sud de Taïwan a fait s'accoupler un lion avec une tigresse en 2010 afin de gagner de l'argent, donnant naissance à Abiao, qui a la colonne vertébrale déformée et un membre postérieur gauche totalement raide qui l'empêche de marcher normalement ». C'est ainsi que les guides du refuge présentent le mastodonte aux reflets dorés en se tenant devant sa cage. Les visiteurs écoutent avec grand intérêt, pivotant parfois sur leurs orteils pour voir de plus près les membres postérieurs d'Abiao. Je me suis souvent demandé ce que penserait Abiao s'il comprenait le langage humain, à chaque fois que les guides parlent de son handicap lorsque qu'ils le présentent. Certains disent aussi qu'Abiao aurait dû être euthanasié pour lui éviter des souffrances inutiles, qu'en pense-t-il lui même ?

En tant que soigneuse, j'ai peut-être trop projeté mes propres sentiments et pensées. Je suis bien d'accord qu'Abiao est le meilleur "médium pédagogique" pour « l'éducation à la vie », parce qu'il est né à cause de la cupidité humaine, il a donc grandi avec une jambe infirme et a fait preuve d'une très forte volonté en plus des soins apportés par les soigneurs pour grandir. Son histoire nous démontre qu'en achetant un ticket pour voir un animal sauvage enfermé, nous cautionnons cette souffrance. Ayant conscience de tout cela, malgré tout, je ne sais toujours pas quel est le meilleur choix pour lui, et pour quelqu'un qui tient à lui : lui éviter une vie de souffrance ou le montrer en exemple tout en le traitant de la meilleure façon possible ? Honnêtement, je n'ai pas la réponse.

Abiao a eu une vie bien particulière, élevé par la main de l'Homme 24 heures sur 24 depuis son arrivée au refuge. Nous devions le nourrir avec du lait et de la viande hachée, jouer avec lui, parfois dormir avec lui, lui faire des massages... voilà la vie quotidienne du grand fauve. La petite pièce qui lui était réservée était revêtue d'un sol amortissant pour éviter qu'il se blesse. Il avait des ballons, des peluches... Quand la météo était douce, nous l'emmenions se promener dans l'herbe, jouer et prendre un bain de soleil... Pour les soigneurs, il était un peu comme un animal de compagnie. Chaque jour, Abiao avait besoin de quelqu'un pour jouer avec lui et se dépenser. Jusque-là, tout semble idyllique, et être son soigneur semble être une vie rêvée. Jusqu'à ce jour, où l'un des soigneurs n'a pas pu l'arrêter. Abiao

然而阿彪親人的個性依舊，每次看到我，牠的大頭會靠在籠舍網目上磨蹭，發出不符合身形比例的撒嬌聲，而我也會回應牠，隔著網目替牠抓癢及按摩。在我停下動作準備離去時，牠的眼神彷彿在叫我繼續，牠是不是覺得疑惑，為何那些身穿深藍色衣服的人現在都不跟我玩了呢？

阿彪的籠舍位置在收容中心最多人走動的十字路口，而牠最喜歡的位置就是一個可以看見整個十字路口的平台上。每天看著人來人往，對不同的人有不同反應，見我拿著食物，牠就會到平常餵食的地方等待，見我拿著玩具，牠會不斷觀察我拿什麼，一旦牠拿到了便會咬著不放，一顆籃球玩不到五分鐘就會破掉消氣。後來特地買了健身用的藥球，三十分鐘後變成滿地的橡膠碎片。牠特別喜歡拿著相機或是攝影器材的記者，牠會興奮地追著記者的位置，如果遊客擦了過重的香水，牠也會做出咧嘴的表情，像是在說：「這是什麼怪味道！」

我每天經過牠的籠舍時，都看到牠的頭隨著我轉動，直到我彎過某個轉角，消失在牠眼中。每天看著人類走入又走出牠的視線範圍，牠是否也會期待有人像以前一樣，不再隔著籠舍撫摸牠，不再留牠獨自在黑夜裡，看守著無人的十字路口。

était un animal stressé. Il a attrapé le soigneur et l'a blessé sur tout le corps avant que celui-ci n'arrive finalement à s'échapper de la cage. Le soigneur est directement venu chez moi. Quand j'ai ouvert la porte, j'ai cru qu'il venait d'avoir un accident de voiture. Après une rapide désinfection et les premiers soins, il m'a raconté ce qui venait de se passer, en mangeant. Depuis ce jour, personne n'est plus jamais entré dans la cage d'Abiao pour interagir avec lui.

La personnalité d'Abiao n'a pas pour autant changé après ça. Chaque fois qu'il me voyait arriver, il s'adossait aux barreaux de la cage pour caresser ma main avec sa tête en faisant un petit bruit si mignon qu'il n'allait pas du tout avec son physique si imposant ! Je répondais à ses caresses à travers les barreaux, et quand j'arrêtais de bouger et que j'étais sur le point de partir, ses yeux semblait me dire de continuer, se demandait-il pourquoi ces gens en bleu foncé ne jouaient plus avec lui ?

L'enclos d'Abiao était situé au carrefour principal du refuge, là où tout le monde passe. Son emplacement favori, où il pouvait rester des heures, était une plate-forme depuis laquelle il surplombait tout le carrefour, et à chaque fois que des gens allaient et venaient, il y allait de sa petite réaction, toujours spécifique à la personne. Lorsqu'il me voyait avec de la nourriture, il se rendait à l'emplacement prévu pour le nourrissage habituel et attendait. Lorsqu'il me voyait avec un jouet, il ne le lâchait pas du regard en espérant que ce soit pour lui. En moins de 5 minutes, il mâchouillait et perçait un ballon de basket, puis on acheta un « medicine-ball » pour le fitness, qui se transforma en morceaux de caoutchouc sur le sol au bout de 30 minutes. Il appréciait plus particulièrement les reporters avec un appareil photo ou une caméra et suivait leurs positions. Si un visiteur portait trop de parfum, il ouvrait grand la gueule comme pour dire « Quelle étrange odeur ! »

Chaque jour, lorsque je le croisais, je voyais sa tête suivre le moindre de mes déplacements, jusqu'à ce que je tourne au coin et disparaisse de son champ de vision. En regardant les humains aller et venir tous les jours, il devait espérer que quelqu'un vienne dans sa cage le caresser, non plus à travers des barreaux et ne le laisse pas seul dans le noir à contempler le carrefour désert.

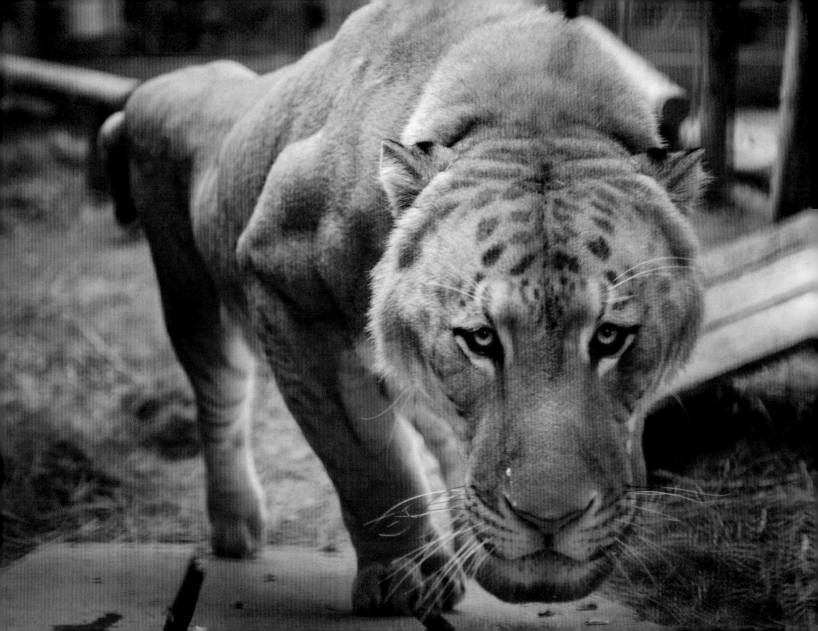

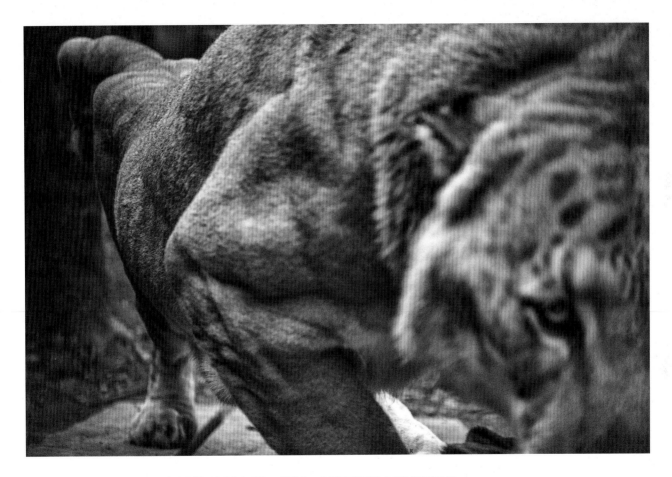

人們可能會認為阿彪的這兩張照片之間只相隔了兩秒，事實上，在這兩張照片之間已過了兩年。

On pourrait penser que 2 secondes séparent ces deux clichés d'Abiao, pourtant, 2 années se sont écoulées entre les deux.

文字：吉米‧伯納多

泥足巨人

這個宛如泥足巨人的動物是一隻獅虎，牠是由母老虎和公獅子結合而生的混合體，世界上大約有二十隻。這隻獅虎是當時一起誕生的三隻當中，唯一的倖存者。2010年，臺灣某私人遊憩農園的主人玩起了瘋狂怪博士的遊戲，人為操控了這些貓科動物的基因，只因這些混種的個體很值錢。最大的獅虎可以達到三百公分以上的長度，體重超過四百公斤。眼前這隻動物的左後肢嚴重殘缺，只因牠的 DNA 被破壞污染，使牠移動起來非常困難。而今，如果有一個沉重角色是收容中心必須一肩扛起的，那就是修復人類的錯誤。

獅子和老虎雖然理論上可以在野外自然交配，但實際上牠們大都被地理和行為差異給分隔開來，因此，所有已知的獅虎都是來自被捕的獅子和老虎之間，由人類刻意操控，為了創造利潤而進行的計畫性繁殖，全部都是在牠們被圈養時進行的。許多維護動物權益的非政府組織皆認為，這種讓獅子和老虎雜交的做法是不道德的，因為其後代往往苦於先天性的畸形，導致出生不久便死亡，而且容易有肥胖和異常生長的問題，連帶使牠們的器官和腿部負荷過重。此外，獅虎在與親屬物種的成員互動上也有問題，因為牠們的行為特徵往往是兩個物種習慣的混合表現，而不是其中之一。

阿彪，你既不是怪獸也不是怪胎，你只是人類虛榮心作祟下的另一個受害者。

Colosse au pied d'argile

Ce colosse au pied d'argile est un ligre. Hybride né de l'union d'une tigresse et d'un lion, on en recense une vingtaine dans le monde. Celui-ci fait partie d'une portée de 3 : il en est le seul survivant. En 2010, le propriétaire d'un zoo particulier a joué les Dr. Frankenstein avec la génétique de ces félins car les hybrides valent beaucoup d'argent. Les plus grands ligres atteignent souvent une longueur de plus de 3 mètres et pèsent plus de 400 kg. Aujourd'hui, l'animal est lourdement handicapé du train arrière et peine à se déplacer à cause de son ADN corrompu. S'il est un rôle que le refuge doit lourdement assumer, c'est celui de réparer les erreurs de l'Homme.

Bien que les lions et les tigres puissent s'accoupler naturellement, ils sont séparés par la géographie et le comportement, et donc tous les ligres connus proviennent de reproductions dirigées afin de générer du profit, qui ont toutes lieu en captivité. De nombreuses associations de défense des animaux considèrent que cette pratique de croisement est contraire à l'éthique, car les progénitures acquièrent souvent des malformations congénitales qui entraînent la mort peu après la naissance et sont sujettes à l'obésité et à une croissance anormale qui sollicite leurs organes internes et leurs pattes. En outre, les ligres et les tigrons ont des problèmes d'interaction avec les membres de leur espèce parentale, car leurs traits de comportement se manifestent souvent par un mélange des habitudes des deux espèces plutôt que de l'une ou l'autre.

Abiao tu n'es ni un monstre ni une bête de foire. Tu es une victime de plus de la vanité humaine.

En te montrant ici, j'espère mettre en lumière les desseins malsains qui poussent des individus à faire du profit sur le dos des espèces sauvages : quand il n'y aura plus de public prêt à payer pour voir des animaux en cage, on s'intéressera peut-être

透過在此書中展示你，期望能促使人們瞭解，試圖從野生動物身上牟利的意圖，是有多變態扭曲。當不再有民眾願意花錢去看關在籠子裡的動物時，也許我們會對資助自然環境保護更感興趣。根本沒有必要創造和囚禁展示新的物種，讓我們一起保護少數還留在野外的物種們。

à mieux financer la protection des milieux naturels. Nul besoin de créer et d'exhiber de nouvelles espèces, protégeons déjà les quelques-unes qui subsistent à l'état sauvage.

參考資料：Britannica，https://www.britannica.com/

Source externe : Britannica, https://www.britannica.com/

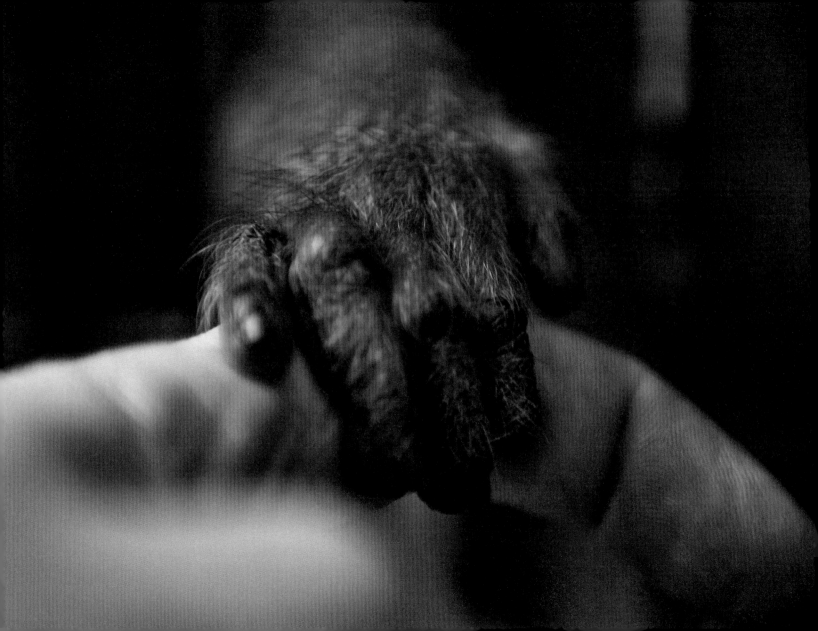

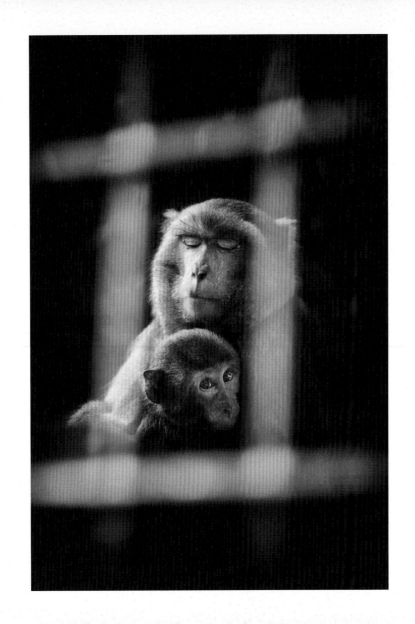

猴媽媽

我是先學會養猴子之後，才學會怎麼養小孩的。

2006 年，我剛進屏東保育類野生動物收容中心，一個月後被分配到獼猴組。當時的我其實害怕極了，因為猴子很會認人，看到生澀的新人，就像老兵看到菜鳥一樣，不欺負一下不過癮。所以身上有爪痕、衣角被抓破、頭髮被扯亂，眼鏡被搶走都算是家常便飯。每天上班前的心理建設跟走入籠舍前的深呼吸，對我來說簡直就是一種修行。我曾經一度想要離職，畢竟眼鏡是很貴的，後來隨著時間與經驗慢慢累積，猴子也開始不再欺負我，轉而欺負比我更菜的同事，我才漸漸愛上獼猴。

之後我開始負責獼猴的併群，也就是把原本互不相識的猴子放在同一個籠舍之中，但是這必須有很多前期的準備工作。首先要瞭解每隻猴子的個性，太有侵略性的個體就不適合放在同一個猴群中。再來要依照公母比例挑選個體，獼猴是母系社會，一個群體當中正值壯年的公猴只能有兩到三隻，其他的大都是母猴及小猴，老猴也不能太多，牠們有可能會被年輕的猴子欺負。挑選好個體之後，我會幫小猴子找一隻代理媽媽（foster aunt），小猴如果沒有代理媽媽，在猴群中的地位會較低，若無法順利融入群體，未來也可能有行為問題。

因為負責獼猴併群，我愛上小猴子，我的意思是，誰會不愛有著一張無辜面孔，活潑、可愛、毛茸茸又沒有攻擊性的小猴呢？只要我經過籠舍，牠們就會把手伸出來，發出嗚咽聲，在任職獼猴組的那段期間，我的口袋裡隨時都有花生，只要工作之餘有空，我一定會出現在小猴的籠

texte: Megan Kuo

Mère singe

J'ai appris à élever des enfants seulement après avoir appris à élever des singes.

En 2006, lorsque j'ai rejoint le refuge, j'ai été affectée à la section des macaques au bout d'un mois. J'étais totalement effrayée parce que les macaques sont très physionomistes et quand ils voient arriver un nouveau, ils sont comme des vétérans qui voient débarquer un bleu, ils font de l'intimidation voire du bizutage. Me voilà pleine de griffures, mes vêtements tout déchiquetés, les cheveux en pagaille, et cerise sur le gâteau, ils se faisaient un malin plaisir de me voler mes lunettes... voilà ce qu'était mon quotidien. Chaque jour, avant d'aller au travail, je devais me préparer mentalement. Je prenais une grande respiration avant d'entrer dans la cage. Une fois, j'ai même eu envie de démissionner. Après tout, les lunettes coûtent cher. Plus tard, avec le temps et l'expérience accumulée, les macaques ont progressivement arrêté de me harceler et se sont mis à martyriser mes nouveaux collègues fraîchement débarqués.

C'est à ce moment-là que j'ai pu commencer à aimer les macaques.

Ensuite, j'ai commencé à m'occuper du placement des macaques au sein des groupes sociaux, ce qui consiste à mettre dans le même enclos des macaques qui ne se connaissent pas. Cela demandait beaucoup de préparations préliminaires. Tout d'abord, nous devions comprendre la personnalité de chacun, et ne surtout pas mettre les plus agressifs ensemble. Ensuite, nous devions établir la bonne proportion de femelles et de mâles dans chaque groupe, notamment, car les macaques vivent en société matriarcale. Les mâles dans la force de l'âge ne peuvent pas être plus de deux ou trois dans le même groupe, les autres étant surtout des femelles et des jeunes. Ne surtout pas mettre trop de vieux macaques dans le même groupe non-plus, car ils seront potentiellement malmenés par les plus jeunes ! Après avoir effectué ce travail de sélection, j'aidais les petits à trouver une nounou. Si les jeunes individus n'ont pas de nounou, ou

舍中。

2007 年春天，收容中心接到一隻眼睛都還沒張開的嬰猴，每兩個小時就要餵一次奶。為了怕牠著涼，我用一條浴巾把牠包裹著，我記得那天整晚沒睡，眼睛都離不開牠。那天之後又陸陸續續送來三隻小猴，從此我成了那群小猴子的代理媽媽，牠們在我身上吃，在我身上睡，也在我身上拉。每天只要進到籠舍裡，身上就有四個猴子背包，直到打掃完籠舍，我全身衣服也都髒了，可是看著牠們健康長大，每天中午把牠們帶到草地上曬太陽，是我當時最開心的時刻。

我在收容中心帶過十幾隻小猴。從這個嚴重睡眠不足的過程中，我學會半瞇著眼睛泡奶，稍微有一點風吹草動就會醒來，醒來後第一件事情便是查看小猴的狀況，學會聽出不同需求的叫聲，也被牠們磨出極大的耐性，這些都對我後來養育自己的小孩有極大的幫助。我想我真的是先學會如何養猴子，才學會如何養小孩的。

tante adoptive, ils auront un statut inférieur dans le groupe et pourraient avoir des problèmes de comportement à l'avenir s'ils ne savent pas s'intégrer au groupe.

Etant en charge de la bonne union de ces groupes sociaux, fatalement, je suis tombée amoureuse des bébés macaques. Franchement, qui ne fondrait pas devant un petit singe vif, au regard innocent et au visage tout mignon et duveteux et qui plus est... pas agressif ? Lorsque je passais à côté de l'enclos, ils sortaient leurs mains et poussaient des petits cris. Durant la période où j'étais dans l'équipe des macaques, mes poches étaient toujours pleines de cacahuètes. À chaque fois que j'avais du temps libre, je venais jouer avec les petits.

Au printemps 2007, le refuge a récupéré un bébé dont les yeux n'étaient même pas encore ouverts et qui devait être nourri au lait toutes les deux heures. Pour éviter qu'il attrape froid, je le couvrais d'une serviette de toilette. Je me souviens de cette nuit-là, je n'ai pas fermé l'oeil, j'ai dû le surveiller toute la nuit. Quelque temps plus tard, nous avons récupéré trois autres bébés. Je suis donc devenue la nounou de ces petits. Ils mangeaient sur moi, dormaient sur moi et... faisaient caca sur moi. Chaque jour, lorsque j'entrais dans l'enclos, je me retrouvais avec quatre singes en sacs à dos sur moi jusqu'à ce que j'aie fini de nettoyer, et je me retrouvais être la plus sale ! Cependant, les voir grandir en bonne santé, les emmener tous les après-midis dans l'herbe prendre un bain de soleil, voilà mes plus joyeux moments de cette époque.

J'ai élevé plus d'une douzaine de bébés macaques au refuge. De cette expérience d'insomnie forcée, j'ai appris à faire des biberons à moitié endormie, à me lever la nuit au moindre problème et la première chose que je faisais à mon réveil était d'aller vérifier s'ils allaient bien. J'ai appris à être attentive à leurs différents besoins en reconnaissant leurs cris et j'ai développé une grande patience avec eux, ce qui m'a aidé plus tard à élever mes propres enfants. Je pense réellement que j'ai appris à élever des macaques avant d'apprendre à élever des enfants.

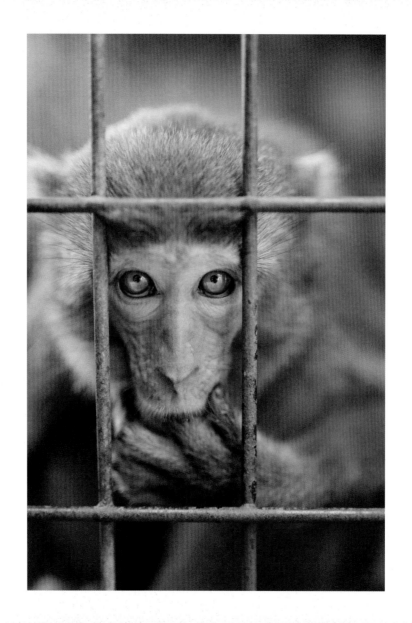

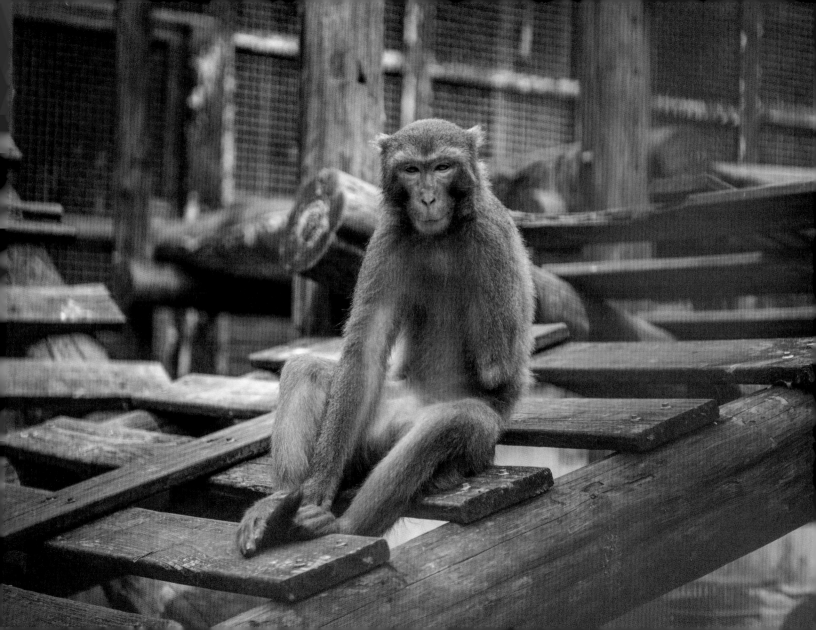

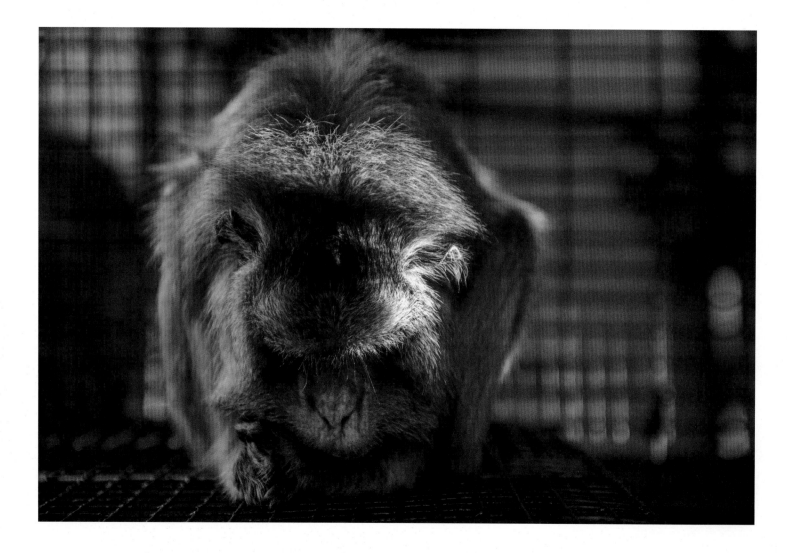

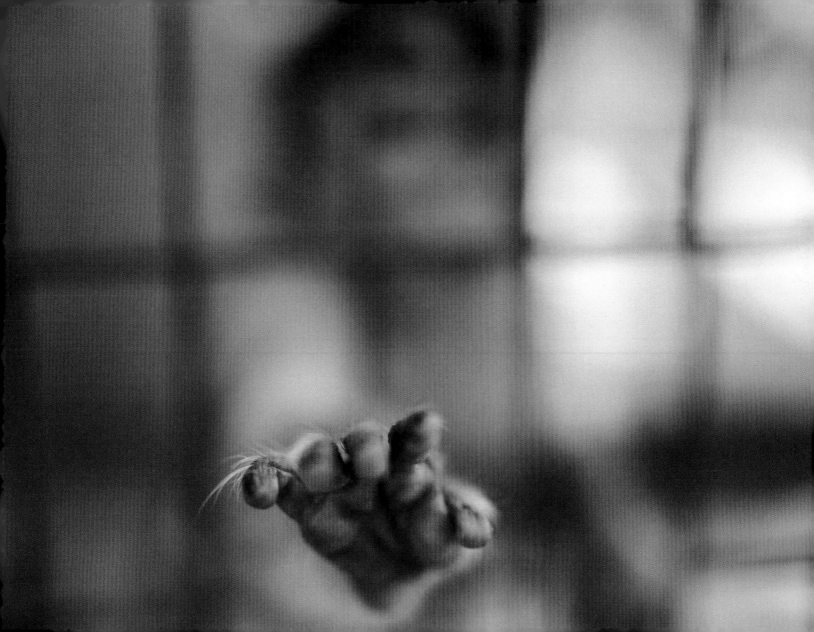

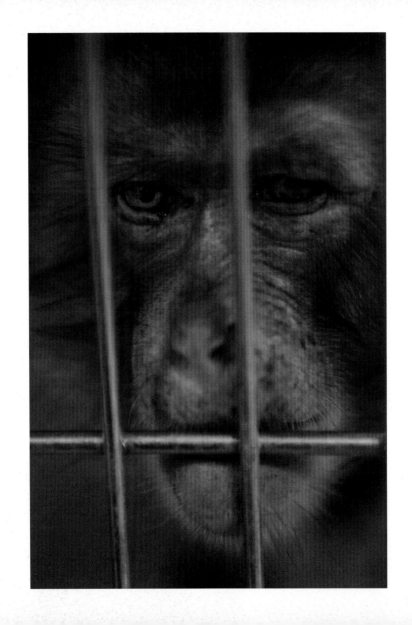

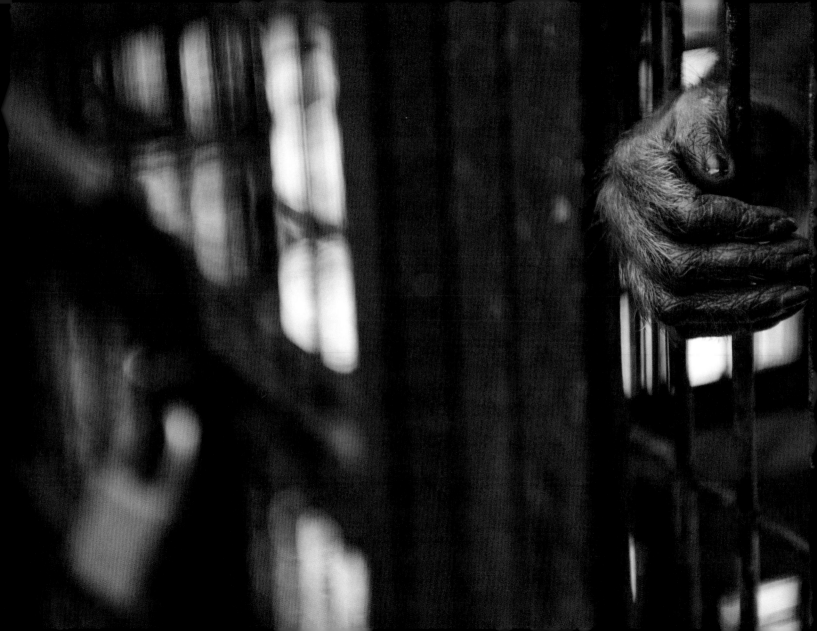

敵對兄弟

臺灣獼猴是保育類野生動物收容中心截至目前收容數量最多的哺乳類動物。牠們不屬於瀕危物種，但是經常遭受到虐待。事實上，人類正在逐漸侵占牠們的領土，特別是將那些土地用於農業開發。因此，當臺灣獼猴到農地「採收」的時候，牠們經常成為槍擊和陷阱的受害者。收容中心所收留的許多獼猴不是被截肢就是孤兒，獸醫和照養員雖盡最大的努力野放獼猴，但這是一段非常複雜和昂貴的過程，而收容中心的空間和經費也都已經用罄，無法再收容更多的動物。

臺灣獼猴的懷孕期為五至六個月，雌猴通常每胎生一隻嬰猴，有少數比例會產下雙胞胎；產下雙胞胎的獼猴媽媽，特點在於乳頭數較多，但比例上仍算少數。生產後由母猴獨自照顧猴寶寶，在猴寶寶能夠自行依附在母猴身上

之前，母猴會帶著猴寶寶照顧到牠們兩、三個月大。牠們以水果為主食，也吃大量植物的葉子、莖類以及昆蟲，甚至還被觀察到牠們會食用土壤，因為土壤裡的養分能補充牠們在植物中找不到的營養，或許也能夠緩解腸道疾病。

一部由簡毓群導演執導的紀錄片，顯示出生活在臺灣的兩種靈長類動物——獼猴和人類——可能存在著危險共存關係。在彰化縣二水鄉，獼猴因為習慣被遊客餵食，習性逐漸變得大膽，甚至會捉弄遊客。然而這樣的行為潛藏著健康衛生方面的疑慮，因為猴子是疱疹 B 病毒的帶原者，而疱疹 B 病毒是會傳染給人類的（但目前極少有猴傳人案例），且獼猴也有傳播狂犬病的可能性。紀錄片中也描述了農民的困境，他們的農作物經常被猴子破壞，所以政府允許果農射殺過於具有攻擊性的獼猴。幸運的是，許

texte: Jimmy Beunardeau

Frères ennemis

Le Macaque de Formose est de loin le mammifère le plus présent au sein du refuge. Il ne s'agit pas d'une espèce menacée, mais souvent malmenée. En effet, l'Homme empiète de plus en plus sur son territoire, notamment en raison des exploitations agricoles. Par conséquent, les macaques viennent chaparder dans les récoltes et sont souvent victimes de coups de fusils et de pièges. Bon nombre de ceux recueillis par le refuge sont soit amputés, soit orphelins. Le personnel soignant et les gardiens font tout pour en relâcher le plus possible, mais le processus est complexe et coûteux, et le refuge vient à manquer de place et d'argent pour en accueillir davantage.

La gestation du Macaque de Formose dure entre cinq et six mois, et la femelle donne généralement naissance à un seul petit, mais il y a chez cette espèce une forte proportion de femelles polythéliques se caractérisant par un nombre de mamelles plus important, et qui mettent au monde des jumeaux. La mère s'occupe seule de son petit qu'elle porte pendant deux ou trois mois dans ses déplacements, avant qu'il ne soit en mesure de s'agripper tout seul à sa fourrure. Ils se nourrissent surtout de fruits, mais également des feuilles et des tiges d'un grand nombre de plantes, et d'insectes. Ils ont également été observés en train de manger de la terre, dont la composition doit leur apporter des compléments nutritifs qu'ils ne trouvent pas dans les végétaux, ou soulager des troubles intestinaux.

Un documentaire réalisé par Chien Yu-Chun, montre entre autres, la dangereuse cohabitation qui peut exister entre les deux espèces de primates peuplant Taïwan : le Macaque et l'Homme. À Ershui, habitués à être nourris par les touristes, les macaques s'enhardissent au point de les molester. Ces agissements sont aggravés par des considérations sanitaires car les singes sont naturellement porteurs du virus de l'herpès B, (rarement) transmissible à l'Homme et peuvent également transmettre la rage. Dans ce même reportage, le cineaste

多農民更願意使用不那麼致命的方法，例如放鞭炮發出響聲、果園大聲播放音樂或安裝電圍網。但仍有些人會架設陷阱，這些陷阱往往不會直接殺死動物，而是使動物們遭到截肢；此外，陷阱時常困住非目標物種，例如已經瀕危的臺灣黑熊。

我們與牠們的關係常被視為是敵對的，但牠們同時也是我們的遠親兄弟，我們怎能不對這種如此聰穎、喜愛群居和好客的靈長類，產生一些同理心呢？

我記得這些獼猴剛抵達收容中心的隔離區時，就像新來的無辜囚犯一樣，一臉驚嚇的模樣，不知道什麼原因讓自己從一個鐵籠被拖到另一個鐵籠，與牠們不一定喜歡的其他個體在一起……。接著是複雜的社會結構重建工程。我記得那些被截肢的獼猴，牠們憑藉著驚人的毅力，即使只剩一隻手的力量，仍把自己從籠裡撐起，向世界展示牠們的生命力。我也記得那些充滿尊嚴及堅毅的母猴們，為了保護牠們的孩子，將恐懼拋諸腦後，縱身擋在籠子門口……。我記得有一隻罹患癌症的雌猴，在要被帶到醫療儀器前是如此地侷促不安，不懂人類為何要追趕牠……幸運的是，最終牠被救回來了。這裡的每一隻個體都得到了很好的救助，然而期待未來的某一天，收容中心裡不再有任何一隻動物時，這個世界將會變得更加美好。

參考資料：futura-sciences，https://www.futura-sciences.com/；法國電視國際五台，http://www.tv5monde.com/

montre les difficultés éprouvées par les agriculteurs dont les cultures sont régulièrement vandalisées par les macaques. Le gouvernement a autorisé les producteurs de fruits à abattre les singes trop entreprenants. Si les cultivateurs préfèrent utiliser des méthodes moins létales, telles l'utilisation de pétards, la sonorisation à fort volume des exploitations ou la mise en place de clôtures électriques, ils posent toujours de nombreux pièges, qui bien souvent ne tuent pas mais amputent l'animal, quand ce n'est pas un autre mammifère qui se prend dedans, comme cela arrive trop souvent avec les ours, qui sont déjà bien menacés.

Bien souvent considéré comme notre frère ennemi, comment ne pas éprouver de l'empathie pour ce primate si rusé, social et grégaire ?

Je me souviens de ces macaques qui arrivent en quarantaine, tels des nouveaux prisonniers innocents, apeurés, se demandant pourquoi on les traîne d'une cage à l'autre avec des individus qu'ils n'apprécient pas forcément... Tout un travail complexe de reconstruction sociale à mettre en place. Je me souviens des amputés, qui par leur incroyable résilience se hissent encore en haut des enclos à la force d'un seul bras pour montrer à la face du monde qu'ils sont vivants. Je me souviens des mères, dignes et fortes, cachant leur peur pour protéger leurs enfants en faisant rempart face aux grilles... Je me souviens de cette femelle, malade d'un cancer, qui affolée se demandait pourquoi des humains lui couraient après avant qu'on l'amenât au scanner... elle fut sauvée. Tous ici furent admirablement sauvés, et le monde ira mieux lorsque les refuges seront vides.

Sources externes : futura-sciences, https://www.futura-sciences.com; tv5 monde, http://www.tv5monde.com

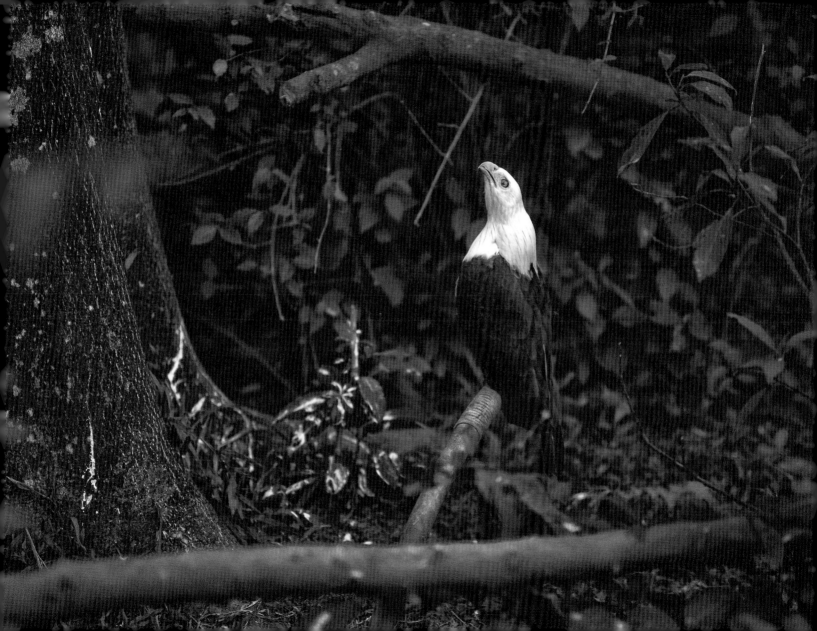

文字：郭佳雯

孤唳的栗鳶

一隻無法飛翔的中型猛禽，每天發出尖銳淒厲的叫聲，在鳥類圖鑑中，牠叫做栗鳶，但是在收容中心，我一直叫牠「唳鳶」。

這隻栗鳶經由走私進入臺灣，民國 83 年被查緝後進入收容中心，早在所有現任的照養員進入收容中心之前，牠就在這個不是家的地方發出嘹唳，每日晨昏，直到死亡。

如果要在收容中心選一隻最悲傷的動物，那一定非牠莫屬。為了不讓牠逃脫，前飼主剪斷牠的指骨。自此之後，牠失去在天空中乘著氣流恣意翱翔，瞄準獵物後精準俯衝，用一抹紅光在地平線上畫出微笑般的完美弧線，隨即再次升空的能力；牠變成一隻家禽，在草地上追逐照養員提供的小雞，在低矮的棲架上叼啄照養員餵食的生肉。

外表及能力的改變，並沒有帶走牠崇尚自由、嚮往飛翔的心。牠被飼養在一個看得到天空的區域，只用一公尺高的籬笆及樹木限制牠的活動空間，視線望穿遼闊的草地，盡頭是北大武山，屏東晴朗的藍天離牠好近；但是當牠仰望著天空中常常成群盤旋著的近親——黑鳶，我想知道，牠是不是覺得天空離牠好遠。

PS：亞洲帕拉運動會是亞洲帕拉林匹克委員會為亞洲傷殘運動員所舉辦的運動盛事，2018 年亞洲帕拉運動會的吉祥物 MOMO 就是一隻栗鳶，看著 MOMO，再看看我口中的唳鳶，這隻吉祥物簡直與事實相符到近乎於諷刺的地步。

texte: Megan Kuo

Les hurlements du Cerf-volant

C'était un rapace de taille moyenne, incapable de voler, qui poussait chaque jour un cri triste et strident. Si vous le cherchez dans un guide ornithologique, vous le trouverez au nom évocateur de « Milan Sacré » ("Brahminy Kite" en anglais - « Kite » signifiant « cerf-volant »). Mais au refuge, je l'ai nommé le « Cerf-hurlant ». Il avait perdu sa liberté d'oiseau. Tout ce qu'il pouvait faire, c'était hurler.

C'était un animal de contrebande. Il a été confisqué et recueilli au refuge en 1994, bien avant l'arrivée de tous les soigneurs actuels qui travaillent au refuge. Il est arrivé dans cet endroit qui ne ressemblait en rien à son habitat d'origine, et depuis lors, il a hurlé tous les matins et tous les soirs jusqu'à sa mort.

Si je devais choisir l'animal le plus triste du refuge, alors ce serait forcément lui. Par peur qu'il s'échappe, son ancien propriétaire l'a amputé des phalanges de ses ailes pour l'empêcher de voler. À partir de ce jour, le majestueux Milan n'était plus un rapace, mais une volaille domestique. Lui qui avait appris à chevaucher le vent comme un cerf-volant. Lui qui avait l'habitude de viser sa proie avant de plonger avec précision en traçant un arc parfait au-dessus de l'horizon, tel un éclair rouge fendant le ciel. Après l'amputation, il ne pouvait plus que poursuivre les poussins lachés par les soigneurs dans l'herbe, ou se tenir sur des perchoirs au ras du sol pour picorer la viande crue que lui donnaient les gardiens.

Cependant, les changements de son apparence extérieure et de sa capacité physique n'ont pas tué son désir de liberté, de vol. Il avait pour demeure un enclos en bois d'un mètre de haut. A travers la clôture de sa prison, il pouvait voir la prairie jusqu'au mont Dawu qui délimitait l'horizon. Lorsqu'il contemplait le ciel azur, je me demande s'il avait l'impression de pouvoir le toucher de nouveau. Lorsque ses congénères, les milans noirs, pourfendaient les cieux au-dessus de lui, je suis sûre qu'il mesurait la cruelle distance qui le séparait d'eux.

PS : les « Asia Para Games », qui sont un événement multisports pour les athlètes handicapés physiques en Asie, avaient pour mascotte un Milan Sacré nommé "Momo". Triste ironie du sort… Lorsque je le voyais, je ne pouvais m'empêcher de penser au cerf-hurlant, handicapé lui aussi.

珍視自由

栗鳶是真正翱翔在藍天中的特技演員。牠們以腐肉、昆蟲和魚類為食，低飛掠過水面、地面或樹梢，捕捉活的獵物或腐肉，天生被賦予無與倫比的敏捷靈巧。同時牠們也是靈敏的小偷，在飛行中從捕獲魚的鳥類那兒偷取獵物，也獵殺其他鳥類，例如海鷗、嘯栗鳶、魚鷹或澳洲白䴉。簡而言之，牠們是超級掠食者。

國際自然保護聯盟將栗鳶歸納為「低度關注物種」，這在現今已經算是罕見的情況，足以讓人感到慶幸，但這並不表示這種動物沒有瀕危的風險。牠們的數量事實上正在穩定的下降中，牠們之所以僅被列為低度關注，只是因為牠們的家園範圍非常大。其數量下降的原因來自於棲息地的喪失和多種迫害，例如：人類從牠們的巢穴中收集幼鳶，將其關在籠子裡出售等。然而籠罩著栗鳶並使其數量處於危險之中的最大威脅、牠們對抗的無形敵人是──農藥。

牠們原是自由的象徵，然而我卻在收容中心裡親眼目睹這種完美生物的淪陷。牠被關在一個開放式的圍欄裡，孱弱地在地面上撿食生雞肉，圍欄是開放式的，因為牠橫豎永遠都無法逃脫。這實在是太令人傷感，也讓我想起，任何動物（包括人類），無論多麼強壯、聰明、靈敏或有威嚴，都只是脆弱的生命之一，自由更只懸於一線之間。

「……我的自由，
我留著你許久，
像一顆稀有的珍珠，
我的自由，

texte: Jimmy Beunardeau

Liberté chérie

Le Milan sacré est un véritable acrobate du ciel. Se nourrissant de poissons, d'insectes et de charognes, il plonge au ras de l'eau, du sol ou de la cime des arbres et attrape des proies vivantes ou mortes à la surface ; il est doté d'une dextérité sans pareille. Le Milan sacré est également un habile chapardeur, qui vole les proies des oiseaux chasseurs de poissons, les attrapant en vol. Il chasse également d'autres oiseaux tels que les mouettes, les Milans siffleurs, les Balbuzards pêcheurs ou les Ibis blancs d'Australie. Bref, c'est un super prédateur.

L'UICN (Union Internationale pour la Conservation de la Nature) classe le Milan sacré dans la catégorie « préoccupation mineure ». C'est assez rare de nos jours pour être réjouissant, mais cela ne signifie pas pour autant que cet animal n'est pas en danger. Sa population est en constante diminution, s'il est seulement classé en préoccupation mineure, c'est en raison de son domaine vital extrêmement étendu. Son nombre est en déclin en raison de la perte d'habitat et de persécutions multiples comme la collecte des poussins au nid pour la vente afin de les garder en cages. Celui qui a fini ses jours au refuge de Pingtung fut capturé alors qu'il était déjà adulte. Mais la plus grande menace qui plane au-dessus du Milan et met sa population en danger est d'un autre ordre. L'oiseau sacré, comme beaucoup, se bat contre un ennemi invisible : les pesticides.

Être témoin de la déchéance de cette créature parfaite, symbole-même de la liberté, réduite à devoir ramasser des morceaux de poulet au sol, dans un enclos ouvert car il ne pourra de toute façon pas s'en échapper, est quelque chose de terrible, qui me rappelle à quel point tout animal (y compris humain), si fort, intelligent, habile ou majestueux qu'il soit, est un être fragile dont la liberté ne tient qu'à un fil.

« [...] Ma liberté

是你幫助了我，

拋開停泊，去往任何地方，

我們要走到命運之路的盡頭，

在夢中摘取月光下的羅盤……。」

——摘錄自 Serge Reggiani〈我的自由〉（*Ma liberté*）

Longtemps je t'ai gardée

Comme une perle rare

Ma liberté

C'est toi qui m'as aidé

À larguer les amarres

On allait n'importe où

On allait jusqu'au bout

Des chemins de fortune

On cueillait en rêvant

Une rose des vents

Sur un rayon de lune [...]»

Extrait de la chanson « Ma liberté», de Serge Reggiani

參 考 資 料：Wildlife Friends Foundation Thailand，https://www.wfft.org/；http://oiseaux-birds.com/；國際鳥盟，https://www.birdlife.org/

Sources externes : Wildlife Friends Foundation Thailand, https://www.wfft.org/; http://oiseaux-birds.com/; BirdLife International, https://www.birdlife.org/

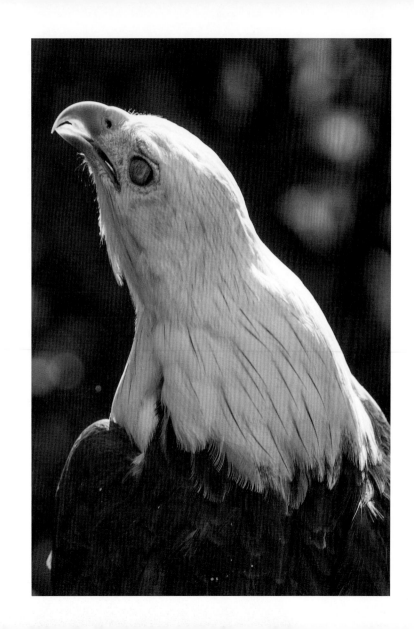

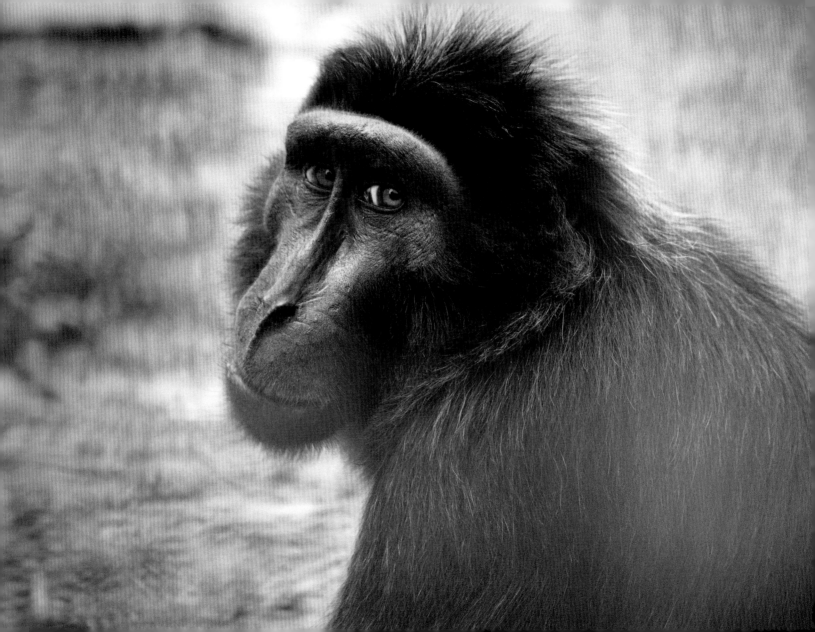

逃犯

赫氏黑獼猴，小黑。在我剛進屏東保育類野生動物收容中心時，牠正值青壯年，全身的毛黑得發亮，頭頂上豎起的一撮黑色毛髮讓牠的臉看起來更為修長。第一眼見到牠的時候，我就被牠奇特的美給吸引住，但是當時帶我的工作人員再三警告，黑獼猴很靈活也很強壯，而且個性比較兇，所以千萬不要靠太近。再加上當時我並不是負責牠的主要照養員，所以沒有多花時間去瞭解牠。

直到有一天，牠真的吸引了我的注意，不只是我，整個收容中心都為牠奔走了起來——小黑逃出籠舍了！

那天早上，我一如往常地去餵我的上百隻臺灣獼猴，正當我餵到一半，無線電發出「一號狀況！一號狀況！」的呼叫聲，我立刻把手邊的工作放下，因為一號狀況的意思就是——有動物離開籠舍了。大家必須趕快掌握是哪一種動物脫逃、動物目前的位置在哪裡，畢竟收容中心有許多危險的大型動物，除了紅毛猩猩跟熊之外，當年收容中心還有許多正值壯年的老虎！

一般來說，動物脫逃通常會發生在內舍，也就是動物晚上休息的地方，就算動物跑出來，頂多也只會在工作走廊亂晃，不會跑到外面的馬路上，我們可以想辦法把動物引導到可控制的地方，再將牠關起來。可是當天的狀況卻是最棘手的那種，小黑跑到外面來了。當我搞清楚跑出來的動物是黑獼猴時，我稍稍放鬆了一下，但是當我知道牠在外面亂晃時，我的神經又緊繃起來，只要想到牠可能會跑出收容中心，我的頭皮都麻了起來。

texte: Megan Kuo

Le fugitif

Alors que je venais d'arriver au refuge, "Blackie", le macaque noir à crête était un jeune mâle fringuant, dans la force de l'âge. Sa fourrure était totalement noire et brillante. Sa crête allongeait son visage, il était impressionnant. La première fois que je l'ai vu, j'ai donc été attirée par son étrange beauté, mais le soigneur qui m'a menée à lui m'a avertie à plusieurs reprises que les macaques noirs à crête sont très agiles et puissants, et peuvent être dangereux. Il était donc fortement recommandé de garder ses distances. Mais n'étant pas alors la responsable de ce singe, je n'ai pas vraiment pris le temps d'apprendre à le connaître.

Du moins, jusqu'au jour où il a vraiment attiré mon attention, et pas seulement la mienne, car tout le refuge courait après lui... Blackie s'était échappé de sa cage !

Ce matin-là, je nourrissais mes centaines de macaques comme d'habitude, quand soudain, mon talkie-walkie a émis un signal inhabituel : « Alerte 1 » ! J'ai abandonné mon travail en cours sur le champ, car l'alerte 1 signifie qu'un animal s'est échappé. Nous devions trouver rapidement de quel animal il s'agissait et où il se trouvait. En effet, il y a beaucoup d'animaux dangereux au refuge, et en plus des orangs-outans et des ours, il y avait à cette époque de nombreux tigres dans la fleur de l'âge !

En général, les évasions d'animaux se produisent dans le bâtiment intérieur, là où les animaux se reposent la nuit. Dans ce cas, même si les animaux s'échappent, ce n'est que dans les couloirs, ils n'errent pas dehors sur la route et on peut facilement trouver un moyen de les rabattre vers un endroit sécurisé. Mais ce jour-là, la situation était toute autre, Blackie s'était enfui dehors. Quand j'ai compris que l'animal en question était le macaque noir à crête, je me suis détendue un peu, mais quand j'ai réalisé qu'il errait dehors, la pensée qu'il puisse sortir du refuge m'a fait frissonner d'angoisse.

當大家準備好手抄網及籠子時，我們看到一個黑影「唰」一下衝上 M 籠的屋頂，大家也一擁而上紛紛爬上 M 籠。十幾個照養員在 M 籠屋頂上躡手躡腳地走，深怕腳步震動太大，一邊探頭探腦地找尋那亮麗的黑色毛髮，一邊壓低音量用無線電詢問有沒有人發現牠。突然間，有同事發現牠的身影，大家顧不了放輕腳步，全力奔跑了起來，我用無線電向大家說明小黑的方位，但是靈活如小黑，怎麼可能這麼輕易被我們抓到，一見苗頭不對，小黑立刻跳上旁邊的樹木上。「牠上樹了」無線電有人呼叫，這時照養員們也沒放棄，有的搬出梯子，有的拿出長竿，想盡辦法要讓牠下來。我們越是逼近牠，牠越是往樹上竄；倏忽之間，一團黑影從樹冠衝出，又跳回 M 籠屋頂。小黑就這樣在 M 籠跟樹木間飛簷走壁，照養員們則是在地面跟籠舍上疲於奔命；一群人加上一隻黑獼猴，就在一個風和日麗的早晨，像在五線譜上上下下彈跳出緊湊的樂章。雙方就這樣拉鋸了十幾分鐘，小黑忽然跳下地面準備突破重圍，但是照養員們早已蓄勢待發，就在牠跳下地面的那一瞬間，隨即用手抄網將牠逮捕歸案，全案偵結。照養員們若無其事地回到各自的工作崗位，繼續完成被中斷的工作，但是腦袋及情緒都還沉浸在剛剛緊張刺激的片段裡。

動物脫逃是每個照養員在午夜夢裡都曾出現過的情節，在我被黑熊、老虎脫逃的夢境驚醒後，通常都睜著眼直到天亮，腦中不斷回想著前一晚下班前，籠舍到底有沒有鎖好。然而這些大家都不希望發生的事情，卻也為照養員每日一成不變的生活中，帶來一些亮點及高潮。

Alors que nous préparions les filets et les cages, nous avons repéré une silhouette sombre qui s'envola d'un coup sur le toit de la cage "M", alors nous y sommes tous montés. Nous étions 10 soigneurs sur le toit de la cage. Nous progressions à pas de velours, de peur que nos pas fassent vibrer le sol, tout en essayant de distinguer où se trouvait la belle fourrure noire brillante, et communiquant à voix basse dans nos talkie-walkies. Soudain, un collègue l'a repéré et tout le monde a rompu le silence en courant à toute vitesse. J'ai utilisé mon talkie pour dire à tout le monde où se trouvait Blackie, mais il était si agile, comment allions-nous bien pouvoir l'attraper ? Dès qu'il a senti que quelque chose se tramait, il a sauté dans un arbre. Mon talkie a retenti : « Il est dans l'arbre ! ». Les soigneurs n'ont pas jeté l'éponge et ont essayé de le faire redescendre avec un grand bâton et une échelle. Mais plus nous nous rapprochions de lui, et plus il grimpait haut dans l'arbre. Soudain, une ombre noire a bondi depuis l'arbre sur le toit de la cage M. Il s'est mis à faire des aller-retours dignes du Cirque du Soleil entre les deux. Les soigneurs le suivaient en courant depuis le sol. Cette situation a duré dix bonnes minutes. Blackie a finalement rejoint le sol tout en se préparant à percer nos lignes, mais les soigneurs se tenaient prêts. Ils l'ont arrêté d'un coup de filet et l'affaire était jouée. Les gardiens sont ensuite retournés à leurs postes respectifs pour reprendre les activités interrompues, mais les corps et les esprits étaient encore plongés dans le film d'action auquel ils venaient de prendre part.

Les évasions d'animaux font partie des pires cauchemars des soigneurs. Après avoir rêvé de l'évasion d'un ours ou d'un tigre, je ne peux plus fermer l'oeil jusqu'à l'aube, à me demander si j'ai bien fermé tous les enclos avant de partir la veille au soir. Même si bien sûr personne ne veut que cela arrive, ces évènements ont au moins le mérite de casser la routine quotidienne des soigneurs.

龐克，仍未死……但還有多久？

一隻獼猴偷了一名攝影師的相機並拍下自拍照，讓世人為之大笑，也引發了一場攸關智慧財產權的辯論。事件主角正是動物王國裡最龐克的獼猴——黑冠獼猴。由這個新聞所帶來的大量後續報導中，有一則不太令人開心的消息：在印尼的黑冠獼猴自然棲息地，"Yaki"（當地人如此稱呼牠們）正被獵殺，成為當地人們的食物，使這個物種陷入嚴重的生存危機當中。

「在其他一些地區，黑冠獼猴面臨絕種是因為牠們的棲息地縮小所致，」黑冠獼猴動保基金會（Selamatkan Yaki）的成員席威（Yunita Siwi）繼續表示：「但在印尼，牠們的棲息地正在縮小，人們又會獵殺牠們作為食物，這是雙重的威脅。」根據國際自然保護聯盟的統計，黑冠獼猴的數量在四十年內減少了百分之八十，其棲息地的面積也從 1980 年的三百平方公里下降到 2011 年的三十平方公里，令人震驚。

如今，有兩千隻的"Yaki"在蘇拉威西島的通科科 - 巴圖安加斯山自然保護區（Tangkoko）生活著，但還有其他三千隻黑冠獼猴在野外生活，受到棲息地流失、當地人的獵殺或活體動物貿易的威脅，我在屏東保育類野生動物收容中心拍攝的這隻黑冠獼猴小黑，正是屬於後者這種情況。

與黑冠獼猴共用棲息地的七種獼猴中，黑冠獼猴因而是唯一一種被國際自然保護聯盟列為「極度瀕危物種」，這個級別意味著牠們正處於野外滅絕的最高風險之中。

參考資料：法蘭西 24，https://www.france24.com/en/；New England Primate Conservancy，https://www.neprimateconservancy.org/

texte: Jimmy Beunardeau

Punk's not dead, mais pour combien de temps ?

Après avoir amusé la Terre entière alors qu'un individu s'était emparé de l'appareil d'un photographe puis fait des selfies, suscitant un vaste débat sur la propriété intellectuelle, le singe le plus punk du règne animal, puisqu'on le nomme communément Macaque noir à crête, a fait l'objet d'une information bien moins joyeuse liée à sa subite médiatisation : son espèce est gravement menacée. En Indonésie, son habitat naturel, le « Yaki » (tel que les Indonésiens l'appellent) est chassé pour sa viande.

« Dans certains endroits, des espèces de macaques risquent l'extinction car leur habitat rétrécit », commente Yunita Siwi, une activiste de l'association de protection des primates « Selamatkan Yaki ». « Mais ici, l'habitat rétrécit et les gens chassent le singe pour le manger. C'est une double menace. » Une situation alarmante puisque selon l'UICN, la population de ce singe a baissé de 80 % en 40 ans, la superficie de son habitat passant de 300 km² en 1980 à 30 km² en 2011...

Aujourd'hui, 2,000 « Yakis » vivent protégés dans la réserve naturelle de Tangkoko, sur l'île de Sulawesi. Mais 3,000 autres vivent en liberté, menacés par le rétrécissement de leur habitat, la chasse des locaux, ou encore le commerce d'animaux vivants, comme c'est le cas de Blackie.

Parmi les sept espèces de macaques avec lesquelles il partage son habitat, le Macaque noir à crête est donc le seul à détenir la terrible distinction d'être classé comme en danger critique d'extinction par l'UICN. Cette classification le place au plus haut risque possible d'extinction dans la nature.

Sources externes: France 24, https://www.france24.com/en/; New England Primate Conservancy, https://www.neprimateconservancy.org/

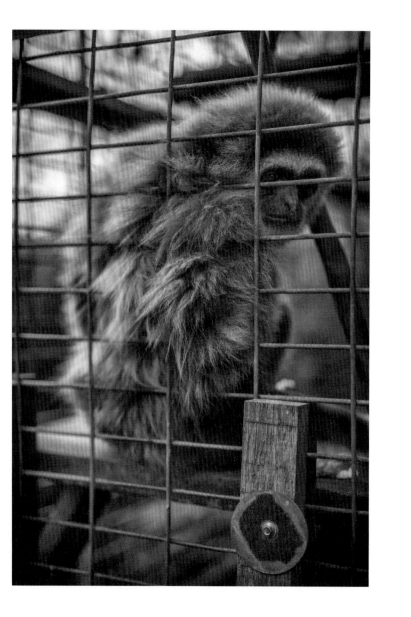

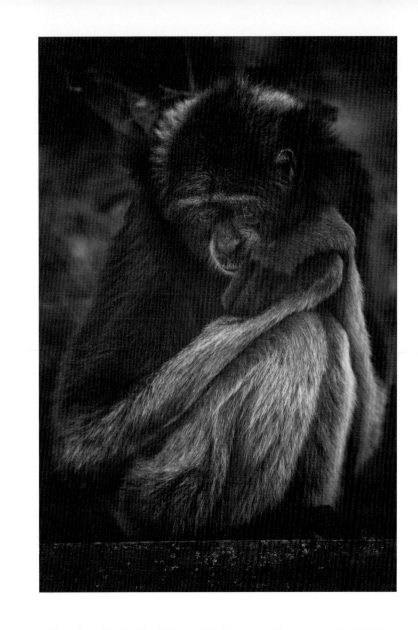

囚徒之歌

有長臂猿的 S 籠像個修羅場。

收容中心 S 籠的工作走廊陰暗、細窄又狹長，從前門走進去，左邊是長臂猿，右邊是紅毛猩猩。當照養員走過去時，右邊會伸出紅色的粗厚大手，左邊則是有伺機而動的長臂猿，隨時準備要伸出修長的手臂，將你手上的東西搶走，或是把你的衣服抓破。從 S 籠的頭到尾走一遭，就像是經歷了一場修羅地獄的 VR 實境紀錄片。

長臂猿是一種讓人捉摸不定的動物，牠們的攻擊範圍很大，細細長長的手臂可以輕易地穿過籠舍網目扯下你的袖子。當我還是個新人時，有一隻長臂猿特別喜歡捉弄我，每當我提著裝滿殘渣及糞便的垃圾袋經過牠門口，牠一定會衝過來，一把將我的垃圾袋抓破，灑了滿地的髒東西之

後，我又得重新清理一次。「這是一個修養心性的工作」我每天都這樣在心中默念一百遍。

跟我比起來，其他人與長臂猿的交流也不是百分之百愉快。有一隻長臂猿特別討厭男生，只要有男生靠近牠的籠舍，牠會想盡辦法撒尿在男照養員頭上。

遊客們進到收容中心，解說員總會述說一段長臂猿與鴨子的美妙情緣。收容中心一開始養鴨子，是為了要防範非洲大蝸牛，因為非洲大蝸牛身上帶有寄生蟲，收容中心的動物們可能會經由觸摸或食入蝸牛而被傳染。但是意外的事情發生了，收容中心有一隻長臂猿非常喜愛鴨子，自從有了鴨子的陪伴之後，那隻長臂猿天天抱著那隻鴨子不放，還會幫那隻鴨子理毛，鴨子似乎也樂在其中，從此之

texte: Megan Kuo

Le chant des prisonniers

L'enclos « S » des gibbons, c'est un peu comme le mythe d'Ashram. (Selon une très ancienne légende indienne, on dit que les deux dieux, "Asura" et "Tirthankara", étaient constamment en train de se battre l'un contre l'autre. Il est donc souvent employé comme une métaphore pour signifier que l'on est pris entre deux feux ou comme sur un champs de bataille).

Le couloir de cet enclos est sombre, étroit et long. Quand les soigneurs s'y aventurent, ils voient du côté droit surgir de gigantesques mains rouges d'orang-outans, et du côté gauche, les bras interminables des gibbons qui attendent la moindre opportunité de leur chaparder leur matériel ou agripper leurs vêtements. Traverser ce couloir du début à la fin, c'est un peu comme traverser tout un champs de bataille infernal en VR.

Les gibbons sont des animaux totalement imprévisibles. Ils ont une très grande amplitude d'attaque car leurs bras sont très longs et fins et peuvent facilement vous arracher les manches à travers les barreaux. Quand j'étais une bleue, un gibbon en particulier aimait me taquiner. Chaque fois que je passais devant sa cage avec un sac-poubelle plein de déchets et d'excréments, il arrivait vers moi à la vitesse de l'éclair et déchirait le sac, répendant toutes les ordures sur le sol, alors je devais tout nettoyer à nouveau. Ce travail est une épreuve pratique pour développer ma sagesse et améliorer ma patience, me répétais-je cent fois par jour.

Comparé à mon expérience, l'interaction des autres avec les gibbons n'était forcément agréable non-plus. L'un d'eux détestait les garçons en particulier et essayait d'uriner sur la tête des soigneurs à chaque fois qu'un homme s'approchait de sa cage !

Bien sûr, il y a aussi des histoires plus sympathiques, comme celle du gibbon et du canard, qui ont établi une profonde amitié. Le refuge avait commencé à recruter des canards pour qu'ils

後，收容中心的每隻長臂猿，都被「分配」到一隻鴨子，
也算是蔚為奇景了。

　　總體而言，生活在收容中心長臂猿的靈魂是破損的，
只因牠們在野外多半是獨居。每天晨昏時刻，長臂猿會發
出嘹亮的嗚嗚聲，警告其他個體別靠近牠的領土；牠們喜
歡在樹跟樹之間擺盪，是森林裡最優美的體操選手。但是
收容中心的籠舍面積永遠無法滿足牠們的需求，往往盪個
三、四下，就會碰到網目。牠們無法恣意地在樹冠層穿梭，
只能每日清晨與黃昏時，努力對著隔壁籠舍的長臂猿發出
警告，就算牠們知道彼此永遠無法進入對方的領土。

éliminent les escargots africains, car ceux-ci sont porteurs de parasites qui peuvent infecter les animaux du refuge lorsqu'ils les touchent ou les mangent. Mais un jour l'inattendu arriva. Un jour, nous avons découvert que l'un de nos gibbons adorait les canards, et depuis que l'un d'eux lui tenait compagnie, il le serrait tous les jours dans ses bras et coiffait ses plumes ! Ma foi, le canard semblait en être heureux. Depuis lors, nous avons distribué un canard à chaque gibbon du refuge et on peut dire que ça a créé un phénomène hors du commun !

Malheureusement, en général, les gibbons qui vivent dans le refuge ont l'âme brisée, car ils vivent la plupart du temps seuls ou en couple dans la nature, avec un immense territoire qu'ils ont à coeur de délimiter. À chaque lever et coucher de soleil, ils poussent un puissant et clair « Hou Hoou Hooou !!! » pour prévenir les autres afin qu'ils ne viennent pas s'aventurer sur leurs terres. Ils se mettent ensuite à se balancer d'une branche à l'autre. Ce sont les plus élégants et agiles gymnastes de la forêt. Mais les cages du refuge ne peuvent pas satisfaire leurs besoins physiologiques. Après seulement s'être balancés 3 ou 4 fois, ils atteignent la limite de leur cage pour toucher celle du voisin. Ils ne peuvent pas se déplacer comme dans la canopée, comme ils le voudraient et comme ils en auraient besoin. Alors ils ne peuvent qu'essayer d'avertir le gibbon voisin, matin et soir, même s'ils savent très bien qu'ils ne pourront jamais entrer sur le territoire de l'autre.

文字：吉米・伯納多

從一而終的長臂猿

長臂猿是浪漫主義者，牠們終其一生只愛一次，一生只和一位伴侶相守，這讓牠們有別於其他巨猿科動物，如倭黑猩猩、大猩猩、黑猩猩、猩猩……或者我們。然而，對於長臂猿是否屬於巨猿動物，目前還尚未達成完全的共識。

長臂猿是一種樹棲動物，牠們以無與倫比的敏捷和速度在樹上移動，以水果、樹葉、花朵為食，有時也食用昆蟲、蛋類或鳥類。牠們的身高約七十到一百公分，壽命可達四十年，不會游泳，很少出現在地面。牠們與其他靈長類動物如猩猩和獼猴共享領地，後者生活在稍低的樹上；而長臂猿則是樹頂上的哨兵。

長臂猿是一夫一妻制，雌猿的妊娠期為七個月，一胎為一隻幼猿（每二至四年生一次），幼猿會在兩歲左右斷奶，並與父母待在一起直到七歲，然後離開去尋找牠們終生相伴的伴侶。每一對長臂猿都生活在約十幾公頃的領土上，每天早上，牠們都會用一種非常特別的歌聲把自己的領土標識出來。牠們是領域性很強的動物，可以為了領土而互相殺害。牠們的歌聲可以在幾十公里外的森林裡迴盪，這也是牠們逐漸消失的原因之一：盜獵者能夠輕易循著聲音找到牠們。長臂猿共有十七種，且由於牠們的棲息地逐漸消失，所有的長臂猿都處於瀕危狀態。牠們被獵殺的原因是非法野生動物交易或被作為傳統藥物。據信目前僅在印尼婆羅洲就有大約三千隻長臂猿被個人非法持有；中國海南島的長臂猿受到的威脅最大，根據 2015 年的統計，野外只剩下二十八隻。人類在做的事往往就跟對其他瀕危動物一樣，是長臂猿的主要捕獵者，以致於我們敏捷

texte: Jimmy Beunardeau

Celui qui n'aimait qu'une fois

Le gibbon est un romantique. Il n'aime qu'une fois, pour la vie, ce qui le différencie des autres grands singes : bonobos, gorilles, chimpanzés, orangs-outans... et nous dans la grande majorité des cas. Cependant, il n'y a pas encore consensus sur le fait que le gibbon appartient ou non à la famille des grands singes.

Le gibbon est un singe arboricole qui se déplace dans les arbres avec une agilité et une rapidité sans pareilles. Il se nourrit de fruits, de feuilles, de fleurs, parfois d'insectes, d'oeufs ou d'oiseaux. Il mesure de 70 cm à un mètre de haut et peut vivre jusqu'à 40 ans. Il ne sait pas nager et on ne le voit quasiment jamais au sol. Il partage son territoire avec d'autres primates comme les orangs-outans et les macaques, qui vivent un peu plus bas dans les arbres : il est la sentinelle des cimes.

Le gibbon est donc monogame et la femelle met au monde un seul petit après 7 mois de gestation (une naissance tous les 2 à 4 ans). Les jeunes sont sevrés vers l'âge de 2 ans et restent avec leurs parents jusqu'à l'âge de 7 ans, avant de partir à la recherche d'un partenaire avec lequel ils resteront toute leur vie. Chaque couple vit sur un territoire d'une douzaine d'hectares qu'il délimite chaque matin avec un chant bien particulier. Ce sont des animaux très territoriaux, capables de s'entre-tuer pour un territoire. Mais ce chant, que l'on peut entendre raisonner à travers la forêt à des dizaines de kilomètres à la ronde, est l'une des causes de leur disparition : il permet aux braconniers de localiser facilement les animaux. Il existe 17 espèces de gibbons, toutes menacées du fait de la disparition de leur habitat. Ils sont chassés pour le commerce illicite de la faune sauvage ou pour la médecine traditionnelle. Environ 3,000 gibbons seraient détenus illégalement par des particuliers rien que pour l'île de Bornéo. Le gibbon de Hainan en Chine est le plus menacé : en 2015, il restait 28 de ces animaux à l'état naturel. L'homme est, comme trop souvent, le principal prédateur du gibbon, si bien que notre agile cousin se retrouve

靈活的堂表親，正面臨著短期內滅絕的威脅。

　　這些會將自己的靈魂與另一個生命捆綁在一起、終生相守的動物，卻都是獨自來到屏東保育類野生動物收容中心，牠們被迫與可能已經被殺害的另一半分開。請試想一下這種苦痛分離之下，在沒有領土可守，牠們的歌聲變成只不過是一種安慰劑……少了愛來鍛造維持自己物種的下一代……牠們的生命，還剩下多少意義？

menacé d'extinction à court terme.

　　Au refuge, ces animaux qui lient leur âme à un autre être une seule et unique fois dans leur vie, arrivent seuls, séparés de leur moitié qui a probablement été tuée. Imaginons alors le drame que représente une telle séparation. Sans territoire à défendre, leur chant n'est plus qu'un placebo... et sans amour à forger pour assurer une descendance qui maintiendra l'espèce, que reste-t-il de sens à leur vie ?

參考資料：Kalaweit，https://kalaweit.org/en/home/

Source externe: Kalaweit, https://kalaweit.org/en/home/

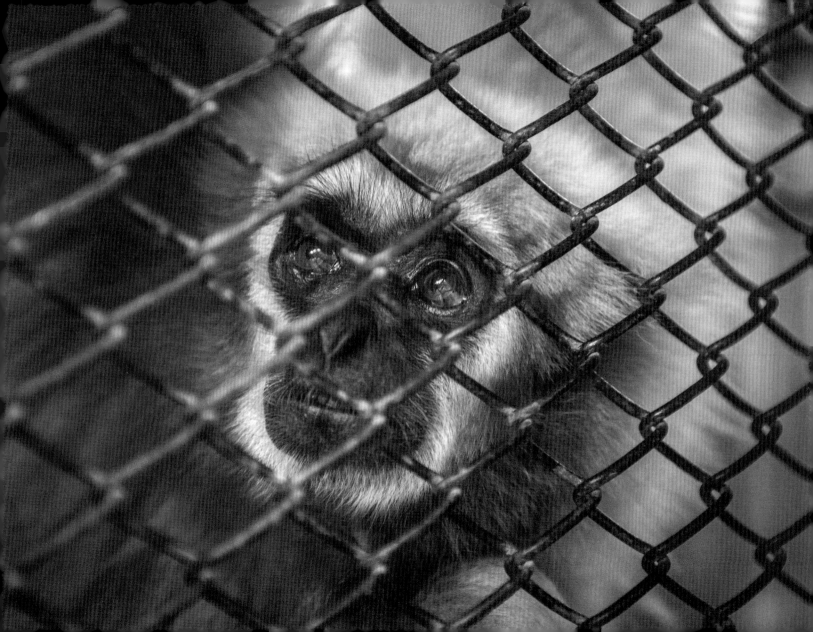

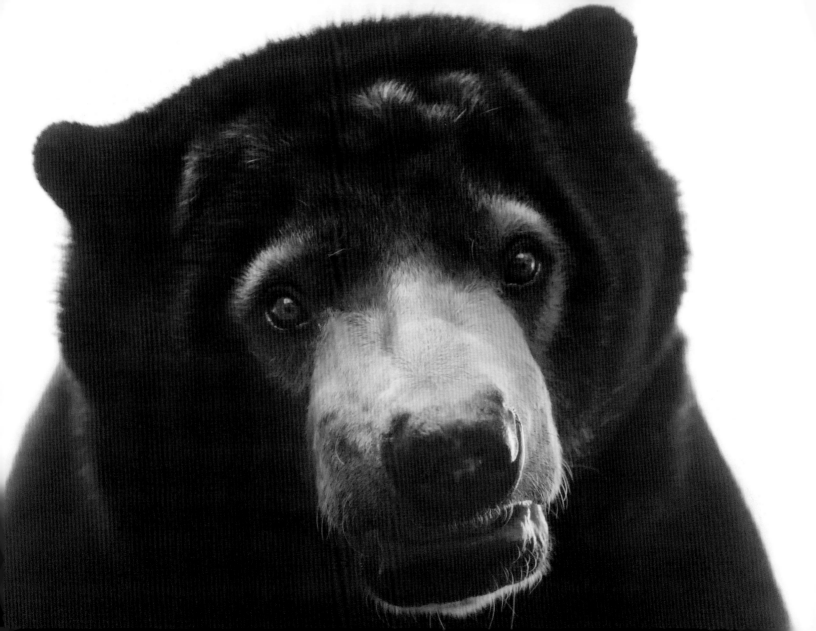

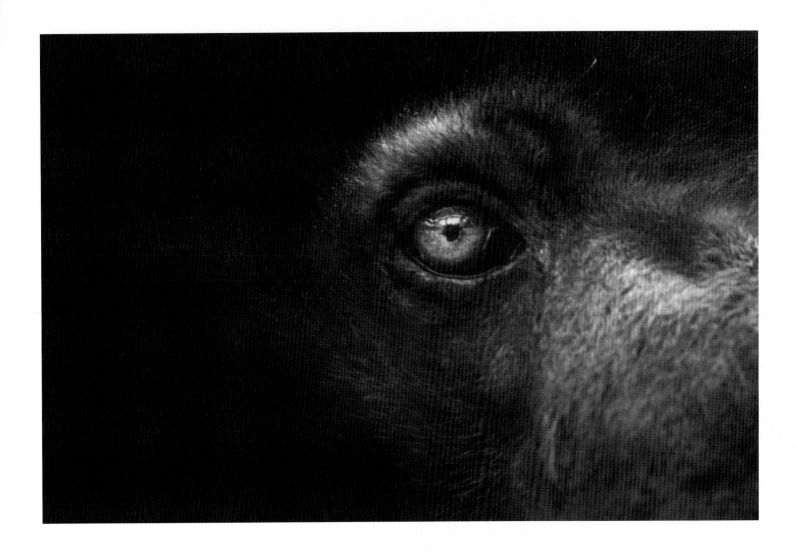

泰雅的黃昏

對我來說，這是最難下筆的一段故事。

「牠的名字是『泰雅』，就是泰雅族的泰雅，因為牠當初是從泰雅渡假村來的，所以我們就幫牠取這個名字。」

每當要介紹牠時，我總是這麼開場。

2018 年 10 月 16 日上午十點，我走進 M 籠，為了等一下獸醫要來麻醉泰雅而做準備。當時的我還感到相當輕鬆，完全沒有想到接下來發生的事情會讓我如此難忘。

泰雅被關在一個大約一點五平方公尺的鐵籠中，用那麼小的籠子通常是為了要限制動物的活動空間。野生動物跟一般的貓狗寵物不同，當獸醫要替野生動物做健康檢查時，通常都要吹箭麻醉；先將動物暫時安置在小籠子之中，不但可以在小籠子周圍做出視覺屏障，讓動物更快進入夢鄉，也可以確保動物在麻醉過程中，不會因為藥效發作而行動不穩，增加從高處墜落或是跌倒受傷的風險。所以我通常會在獸醫要替動物做健檢的前一晚把動物關進去。

雖然我們已經把泰雅關進小籠子，但是要知道，所有被麻醉過的動物都討厭獸醫，只要一看到獸醫靠近，牠們就會在籠子裡拚命轉圈，激動地來回踱步、吼叫，有些動物甚至會做出攻擊行為。為了讓泰雅在獸醫吹箭麻醉的過程中不要太過驚慌，我在籠子外面一直叫著泰雅的名字吸引牠注意，等麻醉藥效發揮，泰雅完全倒下之後，我跟組員們才七手八腳把牠抬進獸醫診療室。離開診療室前，「我們等一下會把泰雅的籠子布置好，你們手術結束再告訴我。」我對獸醫這麼說。

texte: Megan Kuo

Le crépuscule d'Atayal

Il m'a été difficile d'écrire son histoire.

Elle s'appelait Atayal, comme l'une des tribus aborigènes de Taïwan. Nous l'avons appelée ainsi parce qu'elle venait de l'Atayal Resort, un parc à thème exhibant des animaux.

C'est toujours ainsi que je la présentait.

Le 16 octobre 2018 à 10h, je suis entrée dans la cage « M », détendue, pour préparer Atayal qui devait subir une opération chirurgicale. Je ne pouvais imaginer ce qui allait se passer plus tard dans la journée, mais je n'allais jamais l'oublier.

Atayal était dans une cage de 1.5m², une dimension réduite pour restraindre les mouvements des animaux. A la différence des animaux domestiques, les vétérinaires utilisent généralement la sarbacane pour anesthésier les animaux sauvages. D'habitude, je place donc les animaux dans cette petite cage la veille, lorsque je sais qu'ils vont subir une anesthésie, d'une part pour restraindre leur champs de vision et les endormir plus vite, d'autre part pour éviter qu'ils montent et tombent de très haut lorsqu'ils s'endormiront.

Bien que nous ayons gardé Atayal dans la petite cage, vous devez savoir que tous les animaux ayant déjà subi une anesthésie détestent les vétérinaires. Ils font les cent pas, tournent en rond ou rugissent et deviennent parfois agressifs dans leur cage lorsqu'ils voient un vétérinaire s'approcher d'eux. C'est pourquoi je l'appelais par son nom pour la réconforter et l'aidais à les ignorer. Une fois complètement inconsciente, nous l'avons transférée à la clinique. J'ai alors dis à la vétérinaire que j'allais préparer sa cage et demandé qu'elle m'avertisse quand l'opération serait fini.

Pendant la pause déjeuner, la vétérinaire m'a donc appelée au téléphone. Elle avait un ton hésitant et réservé, me demandant de venir à la clinique car elle voulait discuter de la situation d'Atayal. Cela ne me disait rien qui vaille car « une

中午休息時間，獸醫打電話上來，語氣中盡是猶豫，吞吐間表明要我到診療室，想跟我討論泰雅的狀況，聽起來就不太妙，我心想，「開腹腔的手術一般來說不會這麼早結束。」我盡量不讓自己腦補太多糟糕的情況，可是我的雙腳卻不由自主地跑了起來。當我進到手術室，映入眼簾的是泰雅躺在手術檯上，腹腔開了一個超過二十公分的切口。我不是第一次看到動物手術，但我倒是第一次感受到這種不尋常的氛圍。我很快掃視環顧了整個房間，獸醫手上沒有任何器械，也沒有手術時那種緊張又明快的氣氛，整個診療室裡唯一的節奏是生理監測儀傳出的規律BB聲。

「我們把牠送走好不好？」獸醫說，接著獸醫開始解釋牠的病灶及癒後不良的狀況。我靜靜聽著，但是腦中的畫面卻轉得飛快，餵牠吃飯，訓練牠，看牠玩玩具、每天下午收舍時，我總是等著牠用兩隻後腳站立著走進來。我

再也不能看到這些了嗎？我不能自己下決定，這必須跟我的組員們討論。

看著牠平穩規律的呼吸，內臟赤裸裸地在我面前起伏，我跟組員一起圍著牠，討論著各種方案。看得出大家心中的不捨與掙扎，我希望這場討論可以越久越好，如果時間可以停止，我就不必做出抉擇。

最後我決定讓牠平靜優雅地轉身，但是我從來不覺得自己做出了正確的決定。一個指令就決定一隻動物的生與死、舒適或痛苦、平靜抑或是焦躁，雖然理智上我知道這可以維持牠最後的尊嚴，但是情感上，我還是期待能再看到牠用後腳站著朝我走來。

而布置好的籠子卻用不到了……

opération abdominale (laparotomie) prend généralement plus de temps », me suis-je dit. J'ai essayé de ne pas me faire de films, mais mes pieds ne pouvaient pas s'empêcher d'accélérer et je me suis finalement mis à courir. Quand je suis entrée dans la clinique, j'ai senti que quelque chose n'allait pas. Atayal était allongée sur la table d'opération avec une ouverture de 20cm sur l'abdomen. Ce n'était pas la première fois que j'assistais à une opération, mais l'atmosphère dans la clinique étaient vraiment inhabituelles. J'ai regardé autour de moi. La vétérinaire ne tenait aucun instrument médical. Le seul son dans la pièce était celui des « bips » du moniteur cardiaque.

« Nous devons envisager l'euthanasie », a déclaré la vétérinaire. Puis elle a commencé à m'expliquer son diagnostic et son pronostic. J'écoutais attentivement, mais beaucoup d'images, de souvenirs surgissaient dans ma tête : moi en train de la nourrir, de l'entraîner et de l'observer avec des jouets. Ne pourrai-je plus la voir entrer dans l'enclos debout sur ses pattes arrières tous les après-midi ? Je ne pouvais pas décider par moi-même, j'avais besoin d'en discuter avec mon équipe.

Nous étions tous réunis autour d'elle pour discuter et nous la regardions respirer calmement et régulièrement... Ses organes se soulevaient et s'abaissaient paisiblement. Nous avons discuté des différentes options et je peux affirmer que tout le monde s'est senti déchiré et a détesté abandonner. J'espérais sincèrement que cette discussion pourrait durer le plus longtemps possible, afin que je n'aie pas à me décider. Si le temps pouvait s'arrêter, alors je n'aurais pas à prendre la décision.

Finalement, je me suis décidée à laisser Atayal partir avec grâce. Mais je n'ai jamais pu me convaincre que cette décision était la bonne. Donner une instruction pour décider de la vie ou de la mort, un confort ou une souffrance, un calme ou une angoisse. Rationnellement, j'ai conscience d'avoir sauvegardé ses derniers instants de dignité. Cependant, sur le plan émotionnel, je rêve toujours de pouvoir la voir revenir vers moi en marchant sur ses petites pattes arrières.

La cage que j'avais préparée et décorée ne pourra plus jamais être utilisée...

在寂靜的森林中，太陽逐漸退去

位於印尼婆羅洲和蘇門答臘島上的熱帶雨林，是地球上的兩個綠肺，在這些雨林裡，有一顆恆星——馬來熊，用牠們的存在照亮了鄰居「森林裡的人」。

太陽熊，或稱馬來熊，是世界上現存體型最小的熊，樹棲動物。牠們是最稀有的熊類之一，與著名的中國貓熊和臺灣黑熊一樣稀有。牠們之所以帶著星體名字是因為胸前白色的馬蹄形斑紋看起來像是夕陽或朝陽照射出的陽光，世上沒有兩隻馬來熊的胸徽長得一樣。這種體積嬌小的熊類如此特別，以致於牠們有許多綽號。牠們的舌頭長約二十公分，可以讓牠們從蜂巢中取出蜂蜜，所以經常聽到有人用「蜜熊」這種可愛的綽號來稱呼牠們。這種只在東南亞才有的熊類正是爬到蜂巢的高度築巢睡覺（有點像臺灣黑熊），牠們會把樹葉捲蜷成一團憩息，躲避老虎或者豹的攻擊。

但是，無情的掠奪者總駕著金屬和火焰組成的怪物撕毀樹林，沒有給馬來熊留下多少生存機會。過去三十年來，馬來熊的數量已經減少了百分之三十，根據國際自然保護聯盟，牠們被列為「易危物種」。

對太陽熊來說，有三個主要的威脅：

棲息地的喪失：牠們在婆羅洲的棲息地被用來發展農業、非永續或非法的伐木，以及人為的火災。在蘇門答臘和婆羅洲，每年正以一千平方公里的速度，大規模的將雨林轉為棕櫚油工業或其他經濟作物用地。

商業盜獵：獵殺馬來熊主要是為了取得熊膽（用於傳統中藥），和取得熊掌（一種價格昂貴、所謂「美味」的山珍）。主要是在中國還有越南，熊的膽汁是在牠們還活

texte: Jimmy Beunardeau

Dans le silence de la forêt, le Soleil disparaît

Les forêts tropicales de Bornéo et Sumatra sont deux des poumons verts de la Terre et en leur sein, un astre illumine de sa présence ses voisins les « hommes des bois » : c'est l'Ours Soleil.

L'Ours Soleil, ou Ours Malais, est le plus petit ours au monde et le plus arboricole. C'est l'une des espèces d'ours les plus rares, avec le célèbre Panda géant et l'Ours noir de Taïwan. Son patronyme astral vient de la tâche pâle en forme de fer-à-cheval sur sa poitrine, dont on dit qu'elle ressemble au soleil couchant ou levant. Il n'y en a pas deux identiques. Le petit ursidé est tellement spécial qu'il est bardé de surnoms. Animal à la langue bien pendue, puisque celle-ci mesure une vingtaine de centimètres, qui l'aide à extraire le miel des ruches, il est fréquent d'entendre parler de lui sous le doux sobriquet d' « Ours à miel ». C'est d'ailleurs à la hauteur des ruches que le seul ours d'Asie du Sud-est construit ses nids pour dormir (à l'instar de l'ours de Taïwan), blotti contre les feuilles, à l'abri des tigres et des, panthères...

Mais le prédateur implacable qui arrache les arbres avec ses monstres de métal et de feu, en un mot l'Homme, ne laisse pas beaucoup de chances à l'Ours Soleil, qui a perdu 30% de ses congénères en 30 ans. Il est « Vulnérable » selon l'UICN.

Trois grandes menaces planent au-dessus du Soleil :

La perte d'habitat : les principales causes à Bornéo sont le développement des plantations, l'exploitation forestière non durable ou illégale et les incendies provoqués par l'Homme. À Sumatra et à Bornéo, la conversion à grande échelle des forêts en palmiers à huile ou autres cultures de rente se fait à un rythme de 1,000 km^2 par an !

La chasse commerciale : l'Ours malais est principalement chassé pour sa vésicule biliaire (utilisée dans la médecine traditionnelle chinoise) et ses pattes (un mets soi-disant « délicat » et coûteux). En Chine principalement et au Vietnam, la bile des ours est extraite alors qu'ils sont encore vivants.

著的時候提取的，這樣的熊壽命當然不長，所以會定期更換熊隻。在馬來熊所棲息的所有國家中，殺害馬來熊是非法的，但這種取得熊膽、熊掌的做法在很大的程度上仍舊沒有得到良好的控制。

寵物交易：作為世界上體型最小的熊，當牠們還是幼熊時的模樣，是真的可愛到令人難以置信。這不可避免地造成了人類將牠們作為寵物的大量需求。因此母熊往往被殺，留下的孤兒被強行帶走，通常牠們會被關在一個小籠子裡，得不到適當的照顧。

所以，太陽熊還能持續照亮森林多長的時間呢？

Les ours sont régulièrement remplacés car ils ne vivent pas longtemps dans de telles conditions. Il est illégal de tuer des Ours Malais dans tous les pays où ils vivent, mais cette pratique reste largement incontrôlée.

Le commerce d'animaux de compagnie : les Ours Soleils étant les plus petits ours au monde, leurs petits sont extrêmement mignons, ce qui crée fatalement une forte demande en tant qu'animaux de compagnie. La mère est tuée et l'ourson orphelin est retiré de la nature et généralement gardé dans une petite cage avec des soins inadéquats.

Alors pour combien de temps encore l'Ours Soleil illuminera-t-il la forêt ?

參考資料：Bornean Sun Bear Conservation Centre，https://www.bsbcc.org.my/index.html

Source externe: Bornean Sun Bear Conservation Centre, https://www.bsbcc.org.my/index.html

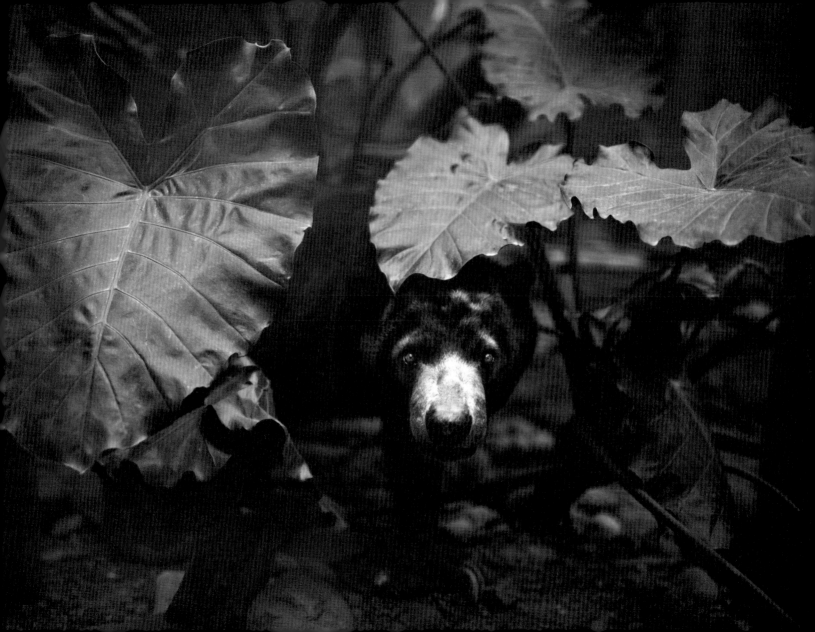

治癒靈魂
Soigner les âmes

郭佳雯在屏東保育類野生動物收容中心餵食這隻老虎時，提供給老虎的是添加了葡萄糖胺的牛肉。過去，這隻老虎曾是馬戲團所擁有的，牠被關在一個空間相對太小的籠子裡，以致於現在的牠後肢有殘疾。牠對佳雯完全的信任，而她也是收容中心裡唯一能接近牠的人類。

　　Megan nourrit Tigrou avec du boeuf que les vétérinaires ont préalablement imbibé de glucosamine. Maltraité et enfermé dans une cage trop petite à l'époque où il appartenait à un propriétaire de cirque, il est aujourd'hui handicapé de l'arrière-train. Il a une confiance totale en Megan, qui est la seule à pouvoir l'approcher.

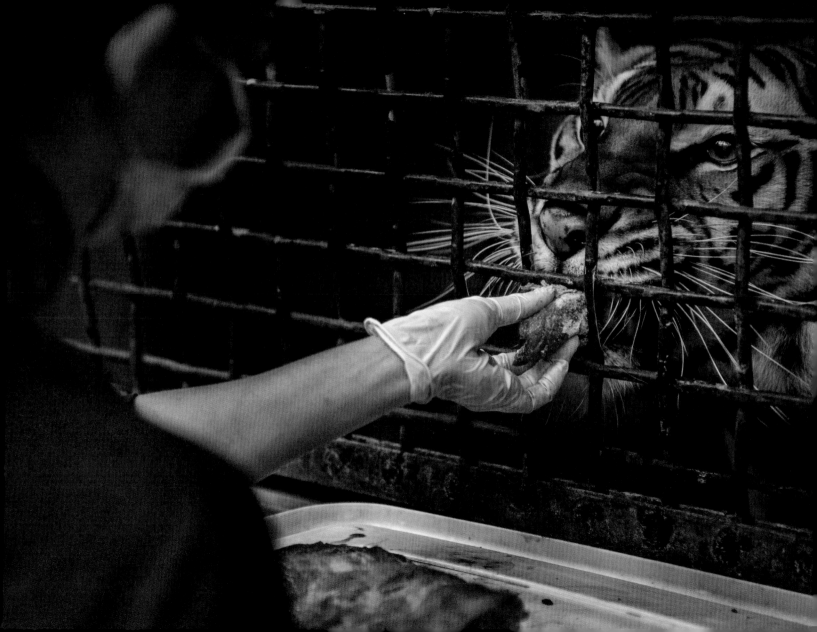

獸醫團隊正忙著為一隻足部受傷感染的年長雌性長臂猿進行治療，也藉此機會替牠進行一次完整的身體檢查。這是來自與收容中心相鄰的大學裡，許多大學生的第一次專業體驗。

　　L'équipe vétérinaire s'affaire autour d'une vieille femelle gibbon pour une blessure au pied qui s'est infectée. L'occasion d'un examen complet. Le refuge est également la première expérience professionnelle de nombreux étudiants de l'Université qui le jouxte.

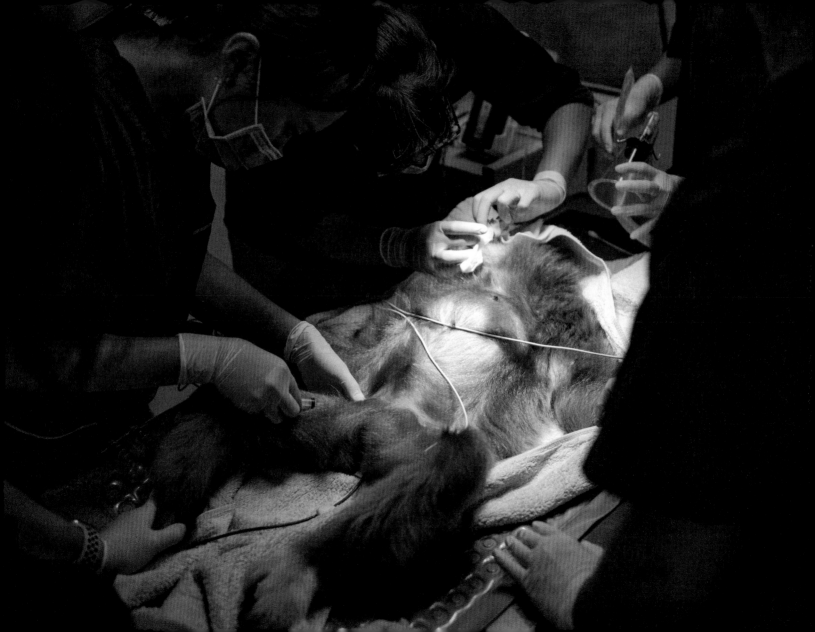

一隻剛抵達收容中心的小貓頭鷹。牠和一輛汽車相撞後，駕駛盡快把牠帶到了收容中心。小貓頭鷹嚇呆了，但最後順利回歸自由。

　　Un petit hibou vient d'arriver, victime d'une collision avec une voiture. Le chauffeur l'a amené au refuge dès que possible. Il est sonné, mais retrouvera la liberté.

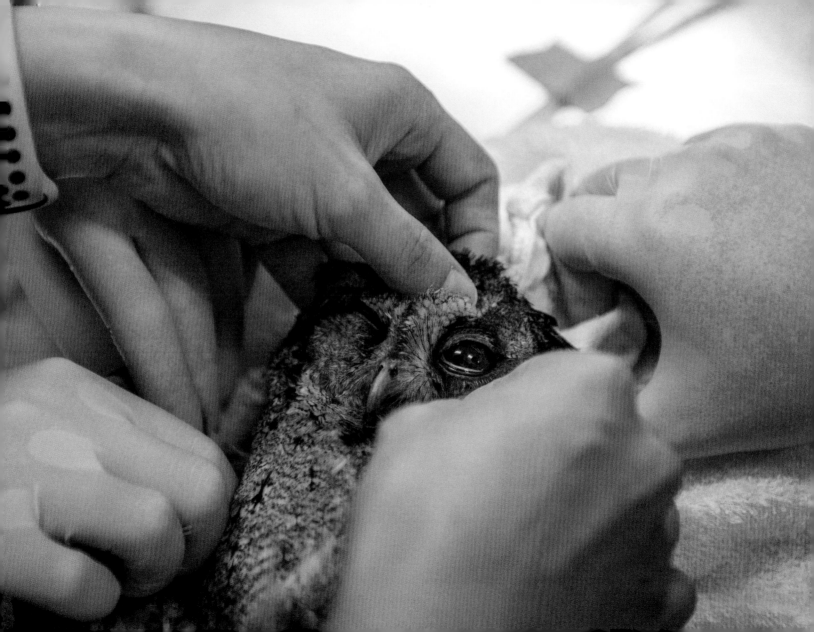

中午十二點十七分，對於主治獸醫綦孟柔和她的實習生團隊來說，這又是個忙碌的一天。

　　一隻海鷗剛剛被送到收容中心，牠的翅膀斷了，而這樣的手術需要非常精準的技術。不幸的是，術後經過幾週的療養和復健，牠仍舊無法成功地再次飛翔。因此，牠也無法重返野外。

　　Il est 12h17 et la journée s'annonce encore chargée pour Meng Jou Chi, la vétérinaire en cheffe, et son équipe d'internes.

　　Pour clore la matinée, un goéland vient d'arriver avec une aile cassée. Une opération qui nécessite une très grande précision. Malheureusement, après plusieurs semaines de convalescence et de rééducation, il n'aura pas réussi à revoler, et ne pourra donc pas rejoindre la nature.

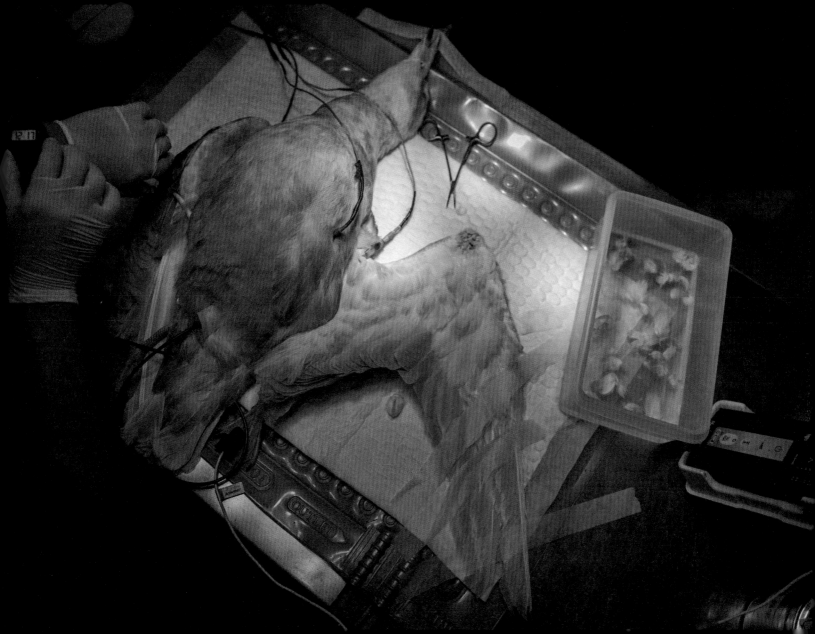

曾淑娟在收容中心裡負責靈長類動物的相關工作。

　她知道這隻害怕打針的猩猩很快就要進行例行血檢，以監測牠的健康狀況，於是曾淑娟決定每天訓練牠，把這個驗血的動作與獎勵連結，並建立起相互信任的關係。雖然幾週前牠一看到針頭就驚慌失措，但也因為這個訓練，最後一切進展得良好且快速。

Linda est en charge des primates au refuge.

Sachant que cette orang-outang phobique des piqûres devra bientôt effectuer des prises de sang régulières pour assurer le suivi de sa santé, elle a décidé de l'entraîner quotidiennement en associant ce geste à une récompense, et en créant un rapport de confiance mutuelle. Alors qu'elle était prise de panique à la vue d'une aiguille quelques semaines auparavant, les progrès ont finalement été très rapides grâce à cette méthode.

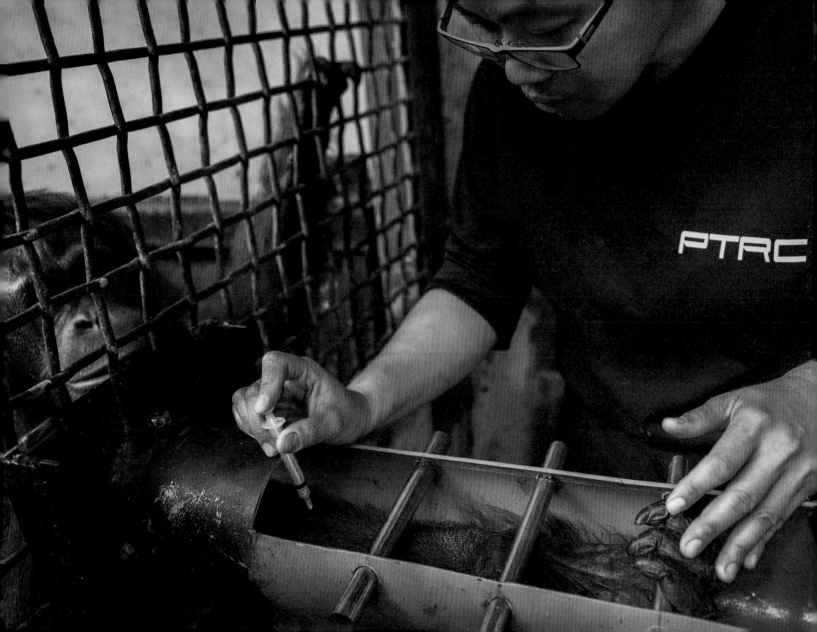

在這個塑膠袋裡，過去躺著一隻雄偉的動物——大冠鷲（又稱蛇鵰）。這是一種主要以爬蟲類為食物的鷹科動物。牠被困在陷阱裡。那是在一個農場附近所設置的非法陷阱，可能是用來捕捉獼猴的。大冠鷲被困在這個陷阱裡好幾天，斷掉的腳不停地掙扎。當一位在附近散步的路人發現了牠，並把牠帶到收容中心時，大冠鷲已經虛弱到無法進食，心臟也快失去功能了。

最終，獸醫團隊無奈且不甘心地為牠實行安樂死。

Dans ce sac en plastique, repose un animal auparavant majestueux. Le Serpentaire bacha, un aigle qui se nourrit principalement de reptiles. Il est resté pris dans ce piège posé de manière illégale prés d'une exploitation agricole, probablement à destination des macaques, pendant plusieurs jours, se débattant, la patte brisée. Lorsqu'il a été amené au refuge par un promeneur, il était trop faible pour pouvoir s'alimenter et son coeur sur le point de lâcher.

L'équipe vétérinaire a dû l'euthanasier, impuissante et résignée.

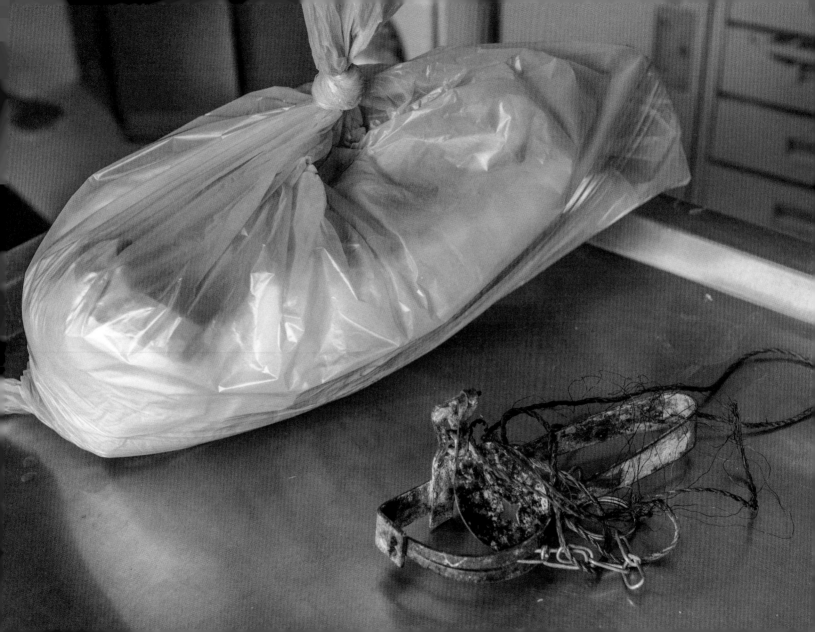

小巴是一隻葵花鳳頭鸚鵡，也是屏東保育類野生動物收容中心診所裡的吉祥物。

　　牠總是跑到人們的腳下，讓人們知道自己的存在似的說著：「你好，你好嗎？」

　　牠在被主人拋棄後，已經待在收容中心很長一段的時間了。小巴是一隻很有壓力的動物，常會啄自己的羽毛，啄到鮮血淋漓的；因此牠必須戴著防咬頸圈生活，並定期進行消毒的護理照顧。

Jaba est un Cacatoès. Il est aussi la mascotte de la clinique.

Toujours dans les pattes de quelqu'un, il a besoin de faire savoir qu'il est là : « Nihaooo, Nihao maaaa » (« Bonjooooour, comment ça vaaaa »).

Abandonné par son propriétaire, il est ici depuis très longtemps. C'est un animal stressé, il picore ses propres plumes jusqu'au sang et doit donc vivre avec une collerette et des soins de désinfection réguliers.

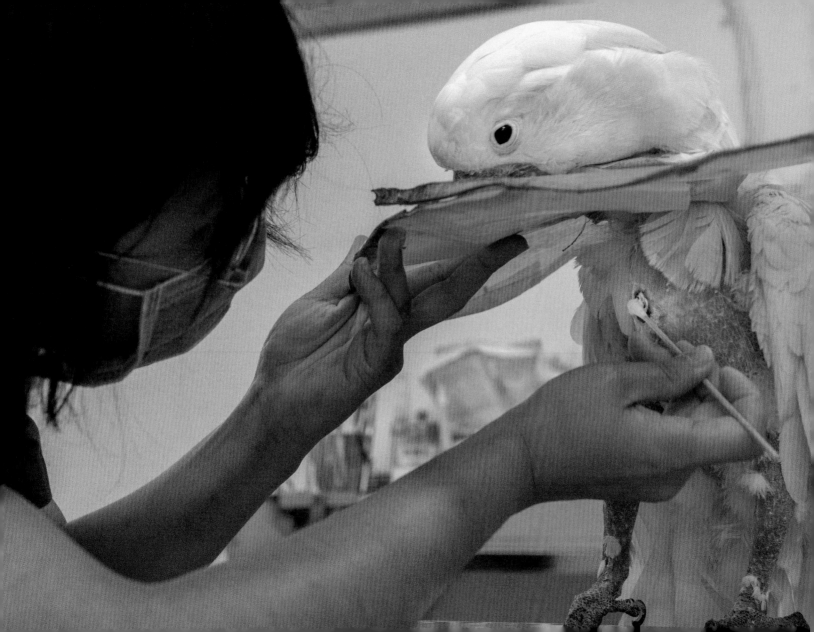

獸醫正對這隻石虎進行全面的檢查。

　　這種小型地域性肉食動物在臺灣正面臨滅絕的威脅，主要是因為棲息地的減少，以及因汽車交通意外導致的路殺。

Examen complet pour ce Chat-léopard.

Le petit prédateur endémique est menacé d'extinction à Taïwan, notamment en raison de la déforestation et des nombreuses collisions avec les voitures.

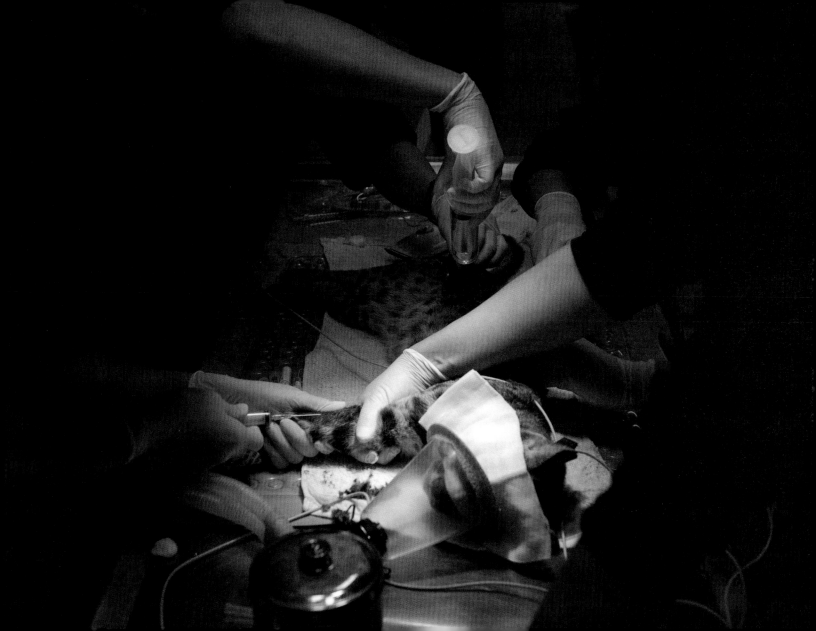

這隻獼猴在一次例行性身體檢查中被發現有一顆腫瘤。

照片裡的牠正在接受電腦斷層掃描，以更精確地分析腫瘤位置，進而瞭解牠是否可以進行手術。

這個故事有個圓滿的結局，因為這隻年輕的獼猴後來接受了手術並存活下來。

Une tumeur a été décelée chez cette macaque lors d'un examen de routine.

La voici passant un scanner pour analyser plus précisément la tumeur et savoir si elle est opérable ou non.

Une histoire qui finit bien puisque la jeune macaque a pu par la suite être opérée et sauvée.

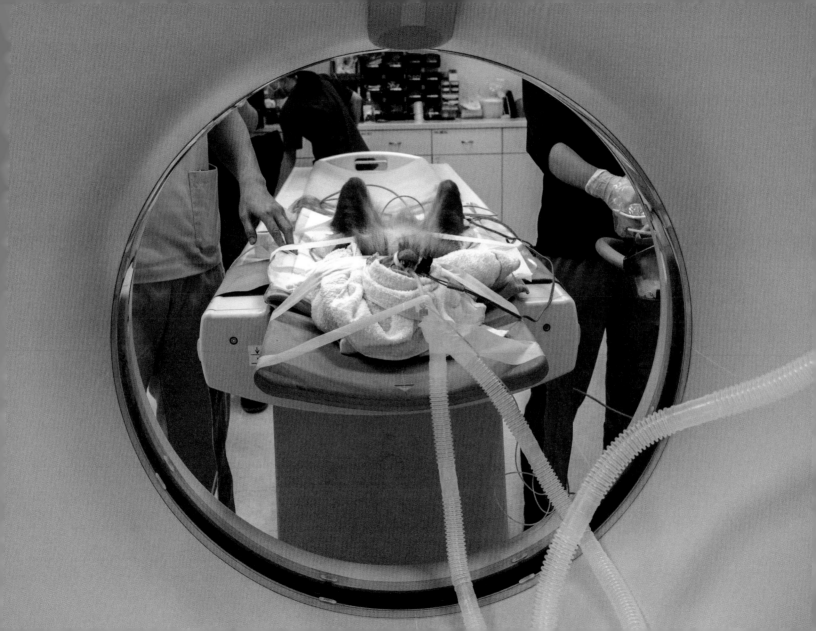

後記

　　第一眼看到 Jimmy 是在屏東保育類野生動物收容中心，他揹著專業相機，汗流浹背地在幫一隻猴子拍照。即便是 2 月，屏東強勢的烈日依然輕易地將氣溫烘烤到攝氏三十度，這樣的高溫恰如其分地襯著 Jimmy 對動物的熱愛與執著。我們就此展開了一連串的拍攝與寫作計畫。

　　能夠被 Jimmy 邀請寫出野生動物的故事，對我來說是無上的榮幸。很怕自己粗陋的文字拖累了他精美的攝影作品，但也知道錯過這次機會，我的經歷與回憶會被放在自己腦中酸臭發霉，這也讓我心有不甘，最終還是決定一試。

　　也因為有這個機會，讓我可以認真計數在收容中心的每一個日子，每天巡過的籠舍，每天看照的動物。我也曾經想要一直照顧這些動物直到牠們全都死去，但越是與動物們朝夕相處，就越感知牠們的情緒，我發現自己再也無法漠視動物的不開心，牠們的憂鬱在我心裡張牙舞爪地囂張了起來。看到奄奄一息的跳跳，以及躺在手術檯上的泰雅，心裡的水壩彷彿出現一道裂縫，埋在心中的那一份不知動物們為何身處異地的想法，終於有一天衝破我每日佯裝的堅韌，坍塌在我原以為已經規劃好的人生道路上。收容中心的工作是在償還歷史共業，這些動物的存在都是對於過往臺灣動物走私貿易的控訴。我對這些動物的情感不滅，卻再也不忍直視牠們了。

　　過去幫動物蓋籠舍，都會幫牠們設計動線，用自己的思維為牠們帶路。這些生命歷程雖不完整，但是靈魂依舊美好的動物們卻反過來一路引領我走過人生中最重要的挫折與成就。就連現在任職於 NGO，我還是很常用到過往

Postface

La première fois que nous avons vu Jimmy, c'était au refuge, il était équipé de son appareil photo pro et transpirait abondamment en photographiant un singe par 30°C malgré le mois de février. Apparemment, c'était la bonne température pour faire pousser son dévouement pour les animaux et Pingtung en fût le terreau. Nous avons ensuite commencé une série de projets de reportages ensemble.

C'est un grand honneur pour moi que Jimmy m'ait demandé d'écrire sur les animaux. Je craignais que mon écriture triviale nuise à ses magnifiques photographies, mais d'un autre côté, j'avais conscience que si je manquais cette occasion, mes souvenirs finiraient par moisir dans ma tête et disparaître à jamais, ce que je n'aurais jamais accepté, alors j'ai décidé de tenter le coup.

Grâce à cette opportunité, j'ai pu me remémorer chaque jour passé au refuge, les cages que je visitais quotidiennement, les animaux dont je m'occupais et dont j'aurais voulu m'occuper jusqu'à leur mort. Cependant, plus je passais du temps avec les animaux au refuge, plus j'apprenais à ressentir leurs émotions. Je me suis rendu compte que je ne pouvais plus ignorer leur malheur, et je me suis mise à ressentir leur dépression au plus profond de mon coeur. En voyant Tigrou mourant, Atayal sur la table d'opération, la digue que j'avais créée autour de mon coeur s'est fissurée. L'interrogation sans fin du pourquoi ces animaux sont là, a ressurgi dans mon âme comme un bélier qui brisa mon simulacre de résistance, comme un glissement de terrain qui détruisit le chemin tout tracé de ma vie. Le refuge a pour mission de réparer la faute historique commune faite à ces animaux, dont l'existence même est une condamnation du trafic d'animaux à Taïwan. Mes sentiments pour ces animaux sont toujours aussi vivaces, mais je ne peux plus supporter de les regarder.

Par le passé, lorsque j'aidais à construire des cages pour les

的工作技巧，是牠們在為我帶路。2019 年 3 月 31 日傍晚，我交還了收容中心大門遙控器，握了一把變得清瘦的鑰匙，忽然不太習慣，轉身從置物櫃中拿出一些回憶，慢慢沖煮成幾篇故事。

　　剛剛臉書上忽然跳出以前的實習生標記我的文章，照片中，我穿著熟悉的深藍色制服，身旁站著過往的夥伴及實習生。我何其有幸能夠影響一些人，同時也在這些動物的生命畫布上留下一抹色彩。最後還是要再次謝謝 Jimmy，我的摯友。

animaux, je les aidais à concevoir leur parcours, en utilisant mes propres schémas de pensée pour les guider. Puis, ce sont eux qui m'ont guidée dans les revers et les réussites les plus importants de ma vie. Encore aujourd'hui, dans mon travail pour une NGO, j'utilise cette expérience au quotidien, finalement c'est eux qui ont tracé ma voie. Le soir du 31 mars 2019, j'ai rendu la télécommande de la porte principale du refuge, ne gardant qu'une poignée de clefs devenues soudain comme orphelines et étrangères. Alors pour ce livre, je me suis retournée pour ressortir quelques souvenirs de mon casier, tout en les brassant lentement pour en faire ces quelques histoires.

Une photo de moi dans mon uniforme bleu marine, entourée de mes anciens collè-gues et stagiaires, vient de resurgir sur Facebook et je réalise subitement la chance que j'ai d'avoir pu avoir un impact sur certaines personnes, tout en laissant une touche de couleur dans la vie de ces animaux. Enfin et surtout, je voudrais une fois de plus, remercier Jimmy, mon cher ami, de m'avoir donné cette opportunité.

致謝

感謝黃美秀為本書撰寫序，黃美秀博士是這個計畫最初始的起點，她總是支持我的藝術想望，我從心底感謝她，並藉此機會向她表達我誠摯的敬意，和對她為生命、臺灣黑熊和整個大自然持續奮戰的敬佩。黃美秀是一位你認識她，就不會失去希望的人。

非常感謝郭佳雯，將過去自己在收容中心擔任照養員的經驗以及她的靈魂，融入到這本書裡的每篇故事中。沒有她，這本書就會少了那麼一點什麼，感謝她獨一無二的慷慨和熱情。

感謝宋孟璇支持著我以及我的所有計劃，並慷慨地付出她的時間來進行本書的中文翻譯。

感謝吳姵榛在收容中心對我的接納與照顧，幫助我在最好的狀況下，完成這個和未來的所有計畫。

感謝裴家騏教授的照顧和信任。

感謝劉偉蘋和梁淑清，她們的無限慷慨付出讓我們創造出一場極超級棒的展覽，將這項計畫具體化，也讓我們在臺灣接觸到了更多的觀眾。感謝她們重視價值並仍持續著重要的奮鬥。

感謝王嘯虎堅定不移的善意和支持。

Remerciements

Merci à Hwang Mei-Hsiu qui a bien voulu écrire la préface de ce livre. Mei-Hsiu a été le point de départ de ce projet, elle m'a toujours soutenu dans mes désirs artistiques, je la remercie du fond du coeur, et je profite de cette occasion pour lui dire tout mon respect et mon admiration pour son combat pour la vie, les ours, et la nature dans son ensemble. Mei-Hsiu fait partie de ces personnes qu'il faut rencontrer pour ne jamais perdre espoir.

Un grand merci à Megan Kuo, qui a mis son âme dans les histoires qu'elle a rapportées de son passé de soigneuse. Sans elle, ce livre n'aurait pas ce supplément d'âme qu'elle y a apporté. Merci pour sa force et sa générosité uniques.

Merci à Vera Sung pour son soutien quotidien dans mes projets, et pour avoir généreusement donné de son temps pour la traduction de mes textes.

Merci à Pei-Zhen de m'avoir accueilli au refuge et de m'avoir aidé à travailler dans les meilleures conditions possibles, pour ce projet et les suivants.

Merci au Dr.Pei pour son accueil également.

Merci à Georny Liu et Cat Liang qui m'ont permis par leur immense générosité de pouvoir concrétiser ce travail en réalisant une superbe exposition qui a touché un large public à Taïwan.

Merci à elles pour leurs valeurs et leurs combats essentiels.

謝謝玉山社的信任,感謝出版社不畏困難,使這本書得以出版。我是他們的第一位歐洲作家,這本書的製作過程本身就是一次真正的冒險!

最後,當然要感謝所有的照養員(包括曾娟,當然還有經常陪伴我的郭佳雯),感謝獸醫(綦孟柔醫師和她的團隊們,總是親切地歡迎我到診所裡),感謝行政、接待、教育人員……,感謝老師、學生、實習生和志工等,所有使屏東保育類野生動物收容中心這個獨特的地方運作的工作人員,他們接受我,並給予我信任。是你們讓這個世界每一天都變得更美好一些、更有同理心,也讓自私和人類中心主義相應減少。

在此對來自臺灣和全世界各地的所有動物保護救援參與者表示敬意,你們正在塑造未來世代的價值觀,為這個嚴重缺乏希望的時代帶來希望;謹藉由這本書,向你們致上無限的敬意。

Merci bien sûr aux Taïwan interminds publishing lnc. pour leur confiance et d'avoir rendu ce livre possible malgré les difficultés. Je suis le premier auteur européen qu'ils publient, et l'élaboration de ce livre fût une véritable aventure en soi !

Enfin, bien sûr, un immense merci à tous les soigneurs (dont Linda et bien sûr Megan qui m'ont beaucoup accompagné), aux vétérinaires (merci à Meng Jou et son équipe de m'avoir toujours accueilli avec gentillesse dans leur clinique), au personnel administratif, d'accueil, éducatif, aux professeurs, étudiants, stagiaires et bénévoles... Tous les travailleurs qui rendent possible ce lieu unique qu'est le refuge de Pingtung, et qui m'ont accepté parmi eux et accordé leur confiance. Vous rendez ce monde un peu meilleur chaque jour, plus empathique et moins égoïste et anthropocentrique.

Toute mon admiration à tous les acteurs de la cause animale, de Taïwan et du monde entier. Vous façonnez les valeurs des générations futures et apportez de l'espoir à une époque qui en manque cruellement. J'espère avoir pu vous rendre un peu hommage à travers ce livre.

從民宅中查緝到的巨大緬甸蟒。

Ce grand python birman a été saisi dans une propriété à Taïwan.

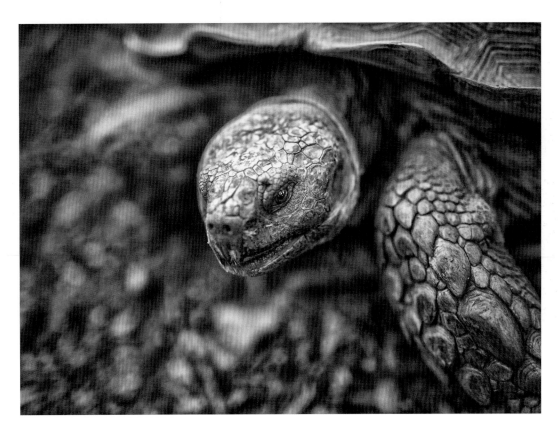

臺灣在 2011 年開放合法進口蘇卡達象龜，在此之前，私自飼養蘇卡達象龜都是非法持有。

Taïwan a légalisé l'importation de la Tortue Sillonnée « Sulcata » en 2011. Avant cela, la possession privée de ces tortues d'origine africaine était prohibée.

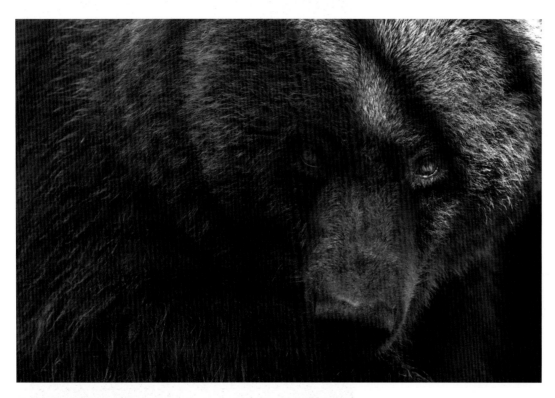

這隻名為「鮭魚」的棕熊，曾經被一個來自中國的馬戲團飼養，但馬戲團離開臺灣時，並沒有帶著牠一起離開。

Cet ours brun s'appelle « Saumon ». Il appartenait auparavant à un cirque chinois, qui après une visite à Taïwan, est reparti sans lui.

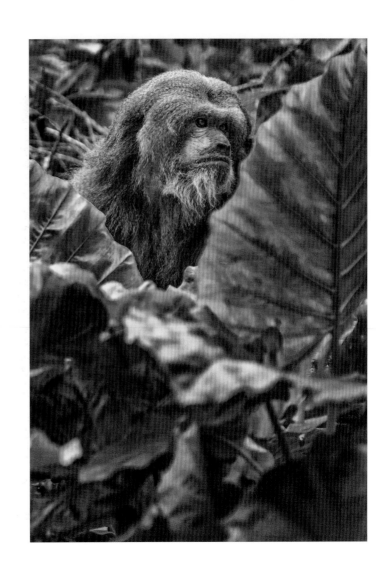

從高雄港查緝到走私的短尾猴，爾後牠在收容中心終老一生。

Ce macaque à face rouge (Macaca arctoides) a été saisi dans le port de Kaohsiung au sud de Taïwan, puis a passé toute sa vie au PTRC.

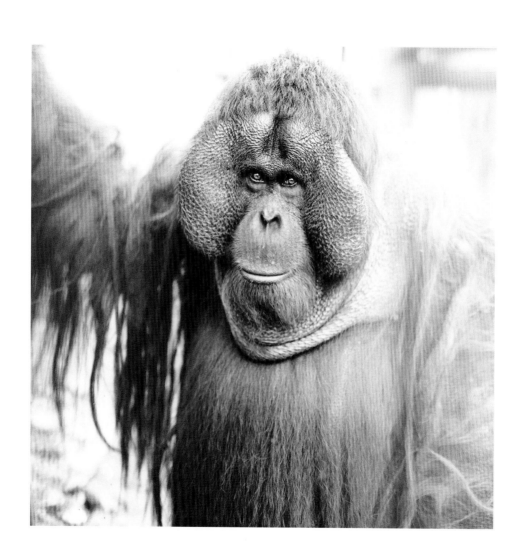

無神之地 Vies-Sauvages

屏東保育類野生動物收容中心的日常與無常

作　　　者	吉米・伯納多 Jimmy Beunardeau、郭佳雯 Megan Kuo
攝　　　影	吉米・伯納多 Jimmy Beunardeau
譯　　　者	宋孟璇 Vera Sung
審　　　訂	詹文碩
美 術 設 計	蘇孝朋
責 任 編 輯	沈依靜
副 總 編 輯	蔡明雲
特 別 助 理	鄭凱榕
行 銷 企 劃	黃毓純
業 務 行 政	李偉鳳
發 行 人	魏淑貞
發　　　行	玉山社出版事業股份有限公司
地　　　址	臺北大安區仁愛路 4 段 145 號 3 樓之 2
電　　　話	(02)2775-3736
傳　　　真	(02)2775-3776
劃 撥 帳 號	18599799 玉山社出版事業股份有限公司
法 律 顧 問	魏千峯律師
初 版 一 刷	2023 年 1 月
定　　　價	550 元

玉山社／星月書房官方網站 www.tipi.com.tw

電子信箱 service@tipi.com.tw

國家圖書館出版品預行編目 (CIP) 資料

無神之地 = Vies-sauvages：屏東保育類野生動物收容中心
的日常與無常 / 吉米・伯納多 (Jimmy Beunardeau) 攝影；
吉米・伯納多 (Jimmy Beunardeau), 郭佳雯 (Megan Kuo)
文字 . -- 初版 -- 臺北市：玉山社出版事業股份有限公司，
2023.01

　面；　公分；中法對照

ISBN 978-986-294-332-8(平裝)

1.CST: 動物攝影 2.CST: 攝影集 3.CST: 臺灣

957.4　　　　　　　　　　　　　　　111018149